中國歷代碑帖叢刊

夢英篆書千字文

藝文類聚金石書畫館 編

浙江人民美術出版社

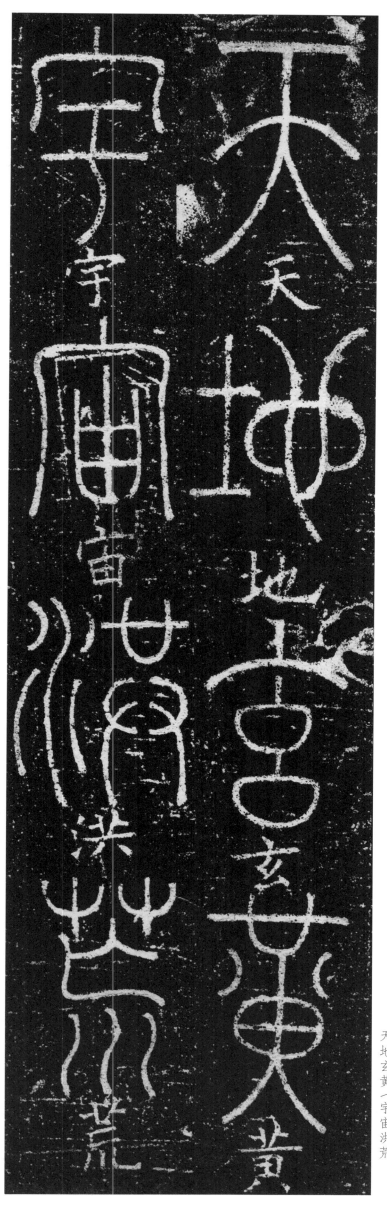

天地玄黄　宇宙洪荒

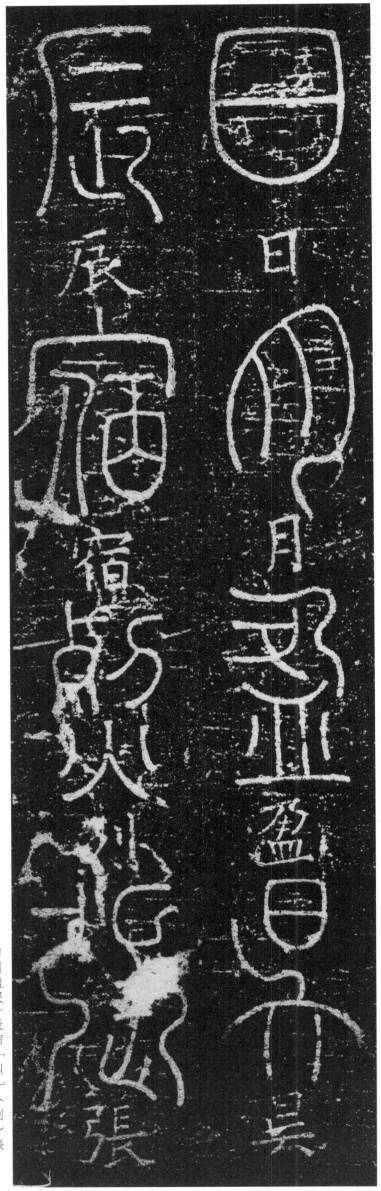

日月盈昃／辰宿［烈］（列）張

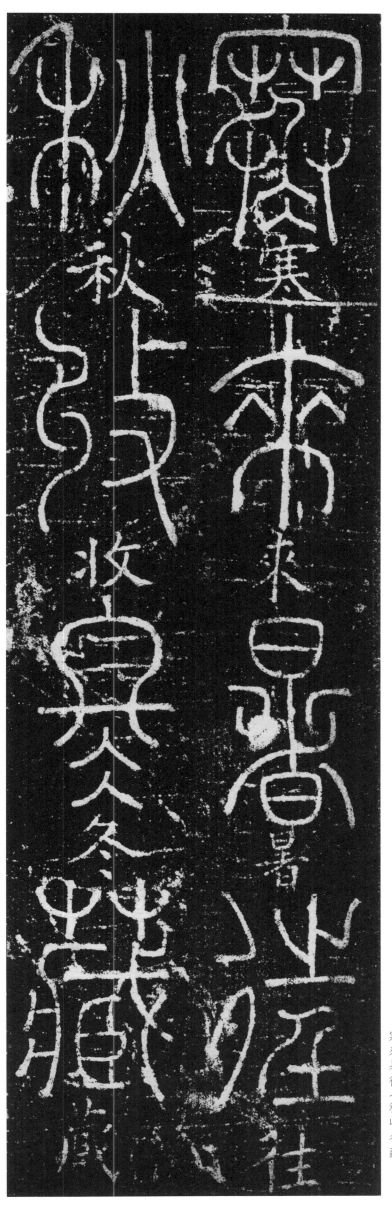

寒來暑往一秋收冬藏

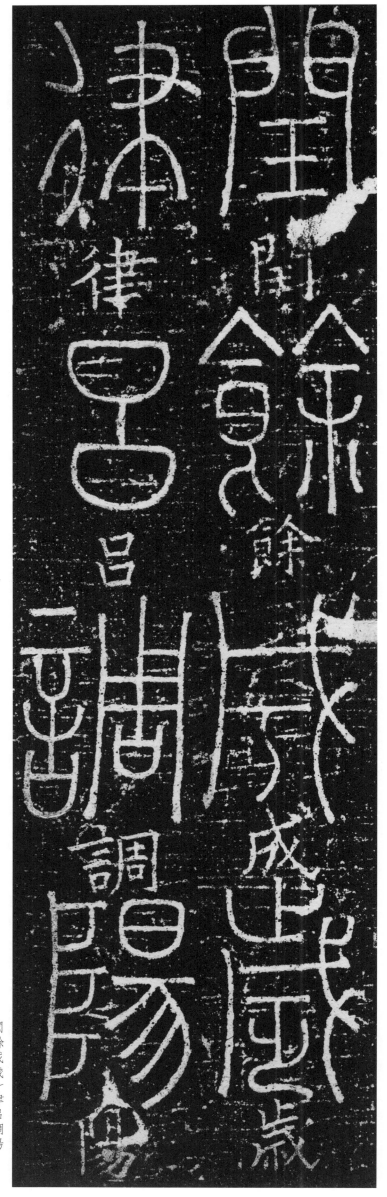

閏餘成歲　律呂調陽

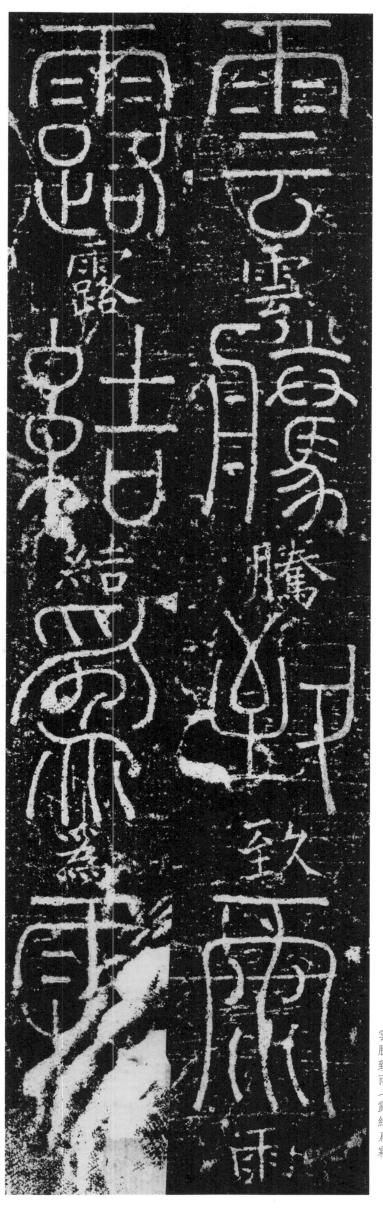

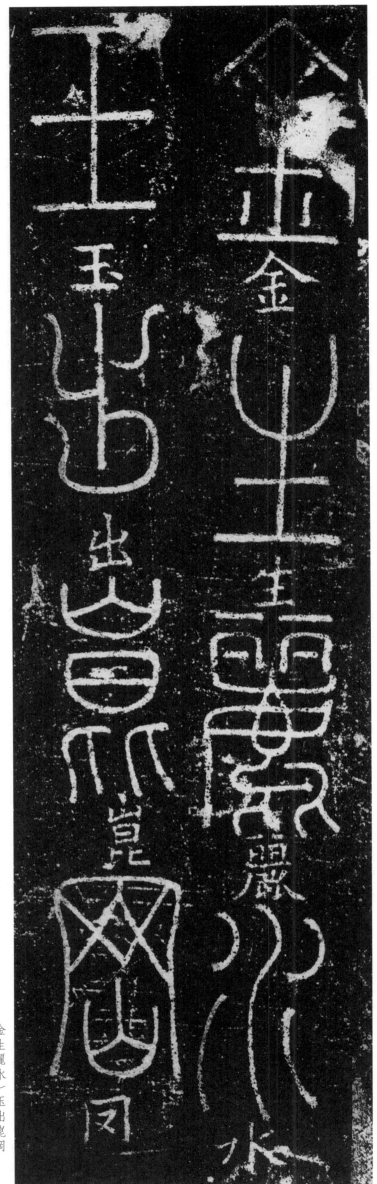

金生麗水／玉出崑岡

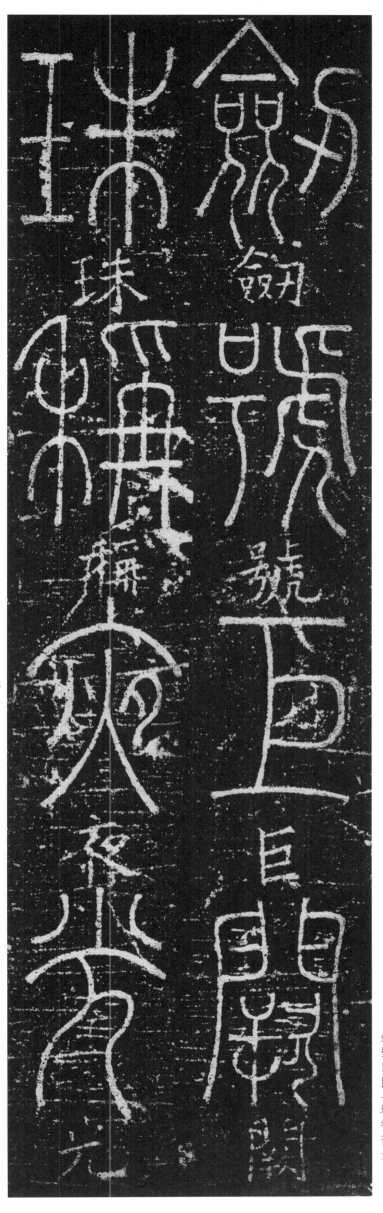

剑號巨闕　珠稱夜光

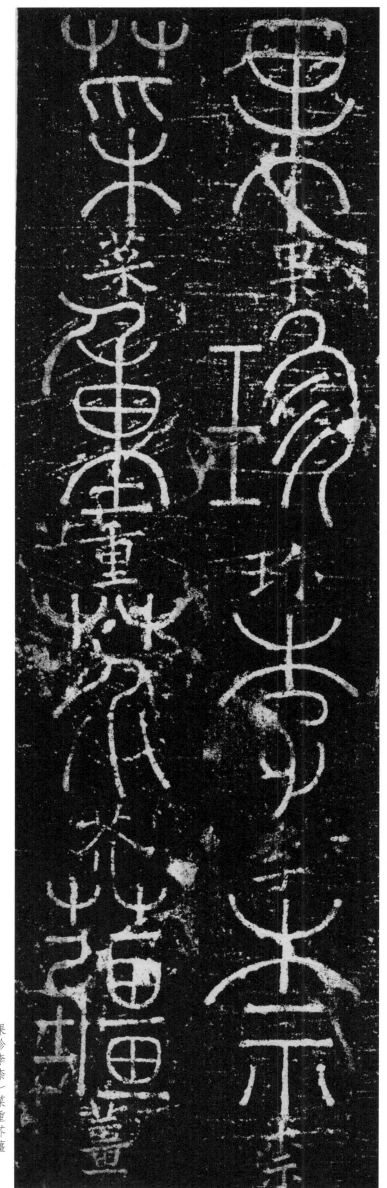

果珍李柰　菜重芥薑

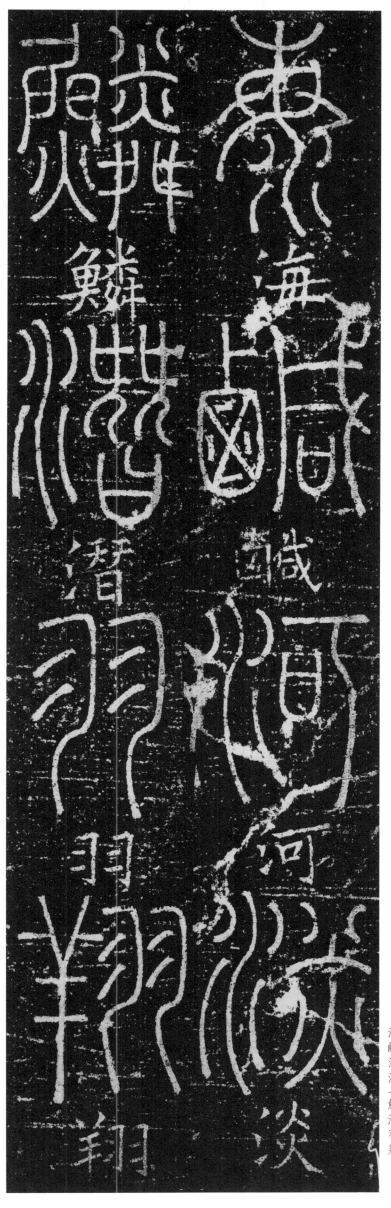

海鹹河淡｜鱗潛羽翔

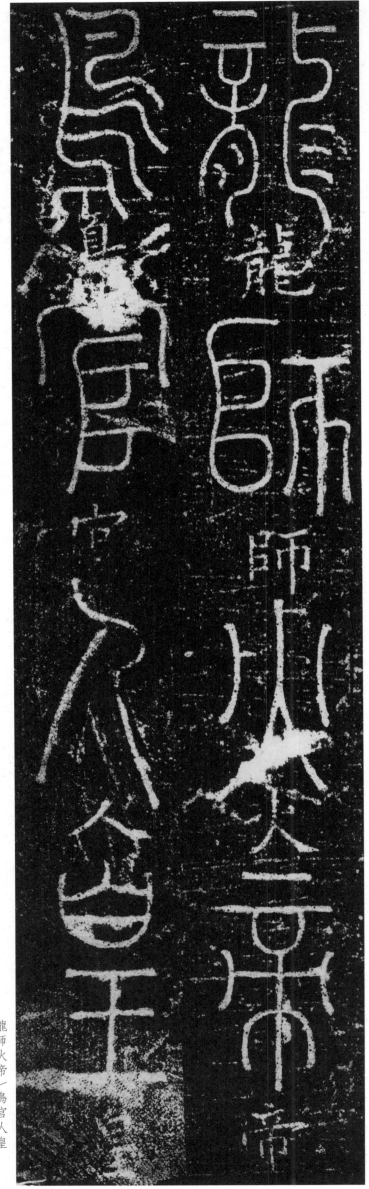

龍師火帝／鳥官人皇

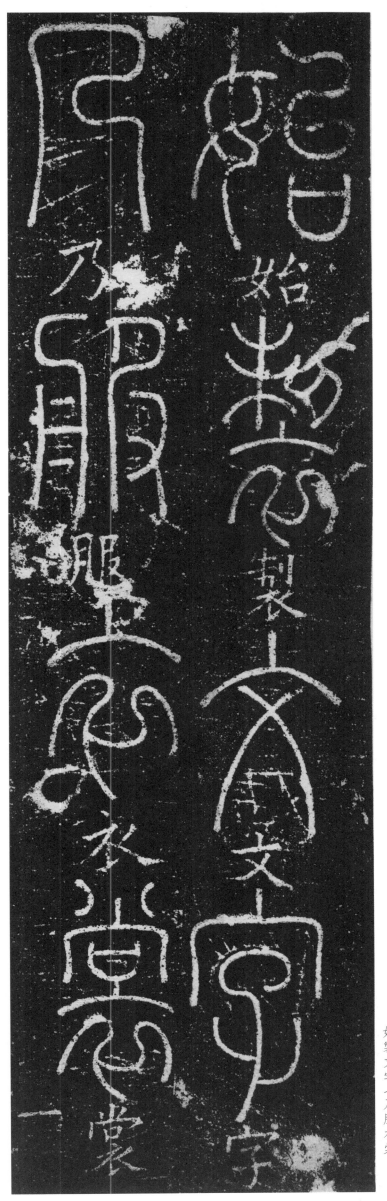

始製文字／乃服衣裳

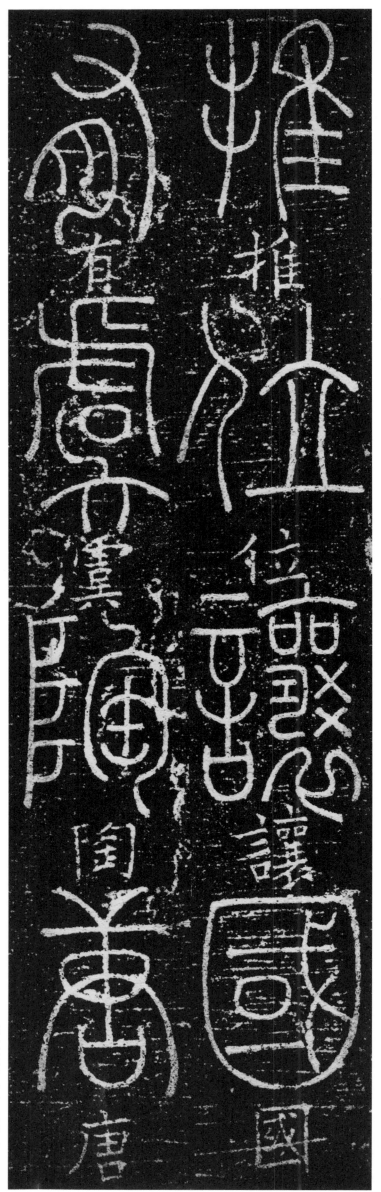

推位讓國／有虞陶唐

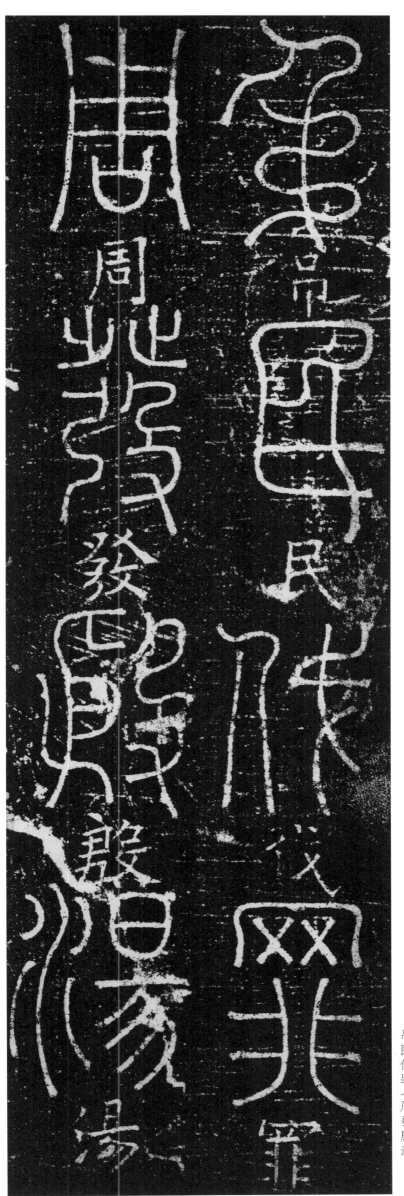

周此

發殷

殷湯

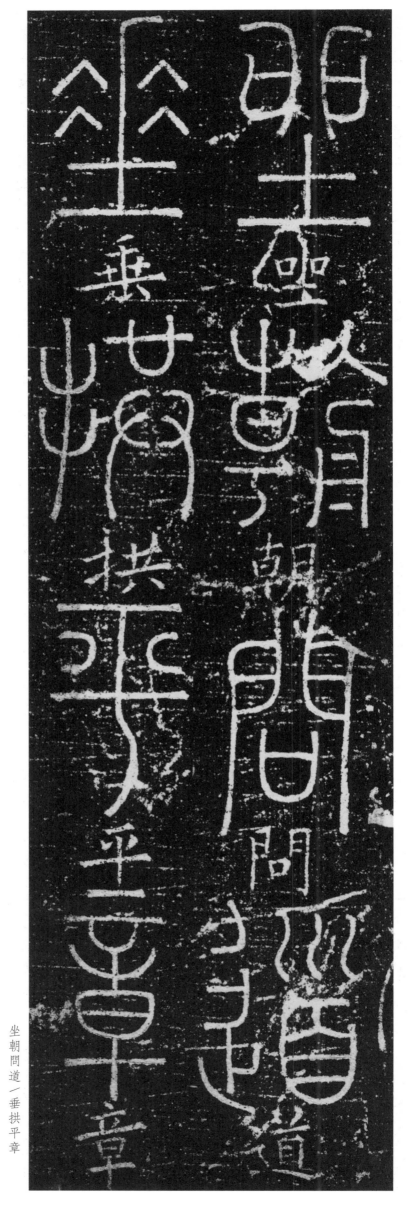

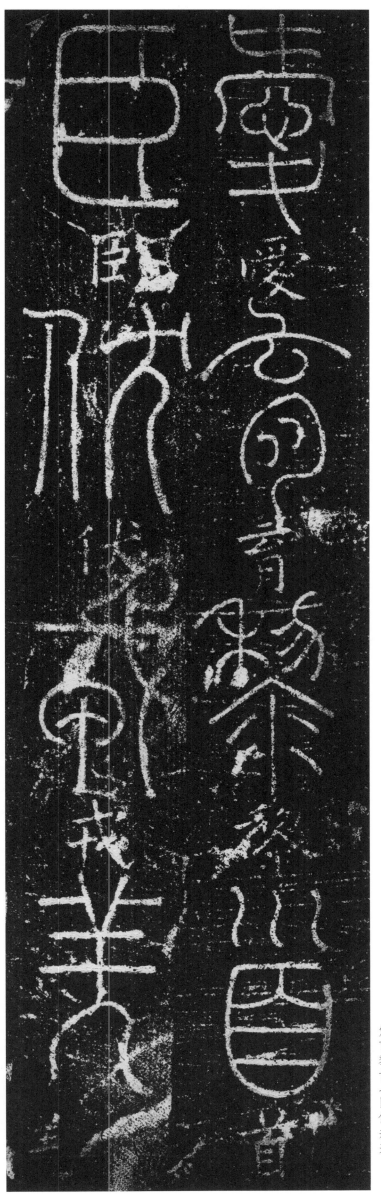

愛育黎首／臣伏戎羌

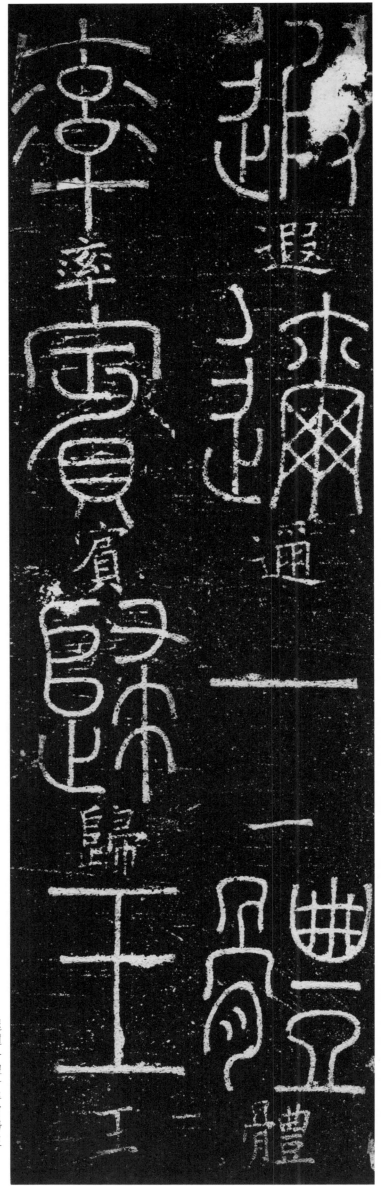

退邇一體／率賓歸王

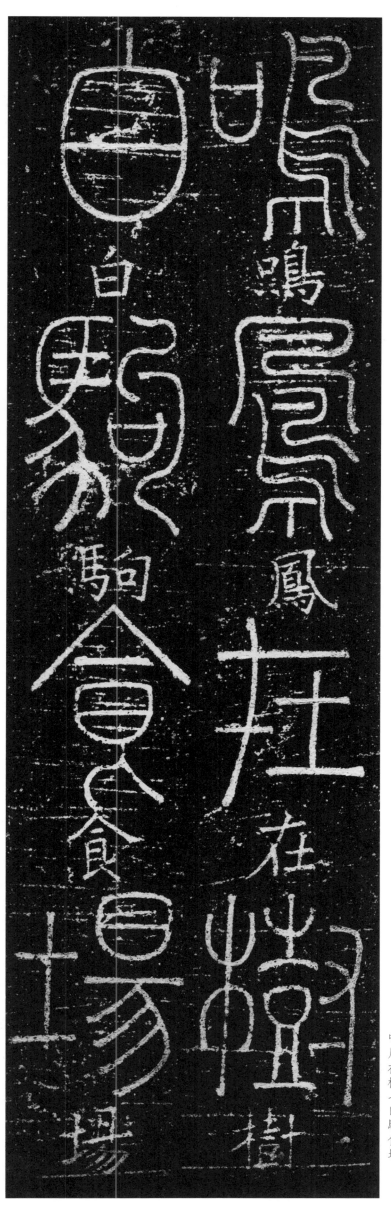

鳴鳳在樹／白駒食場

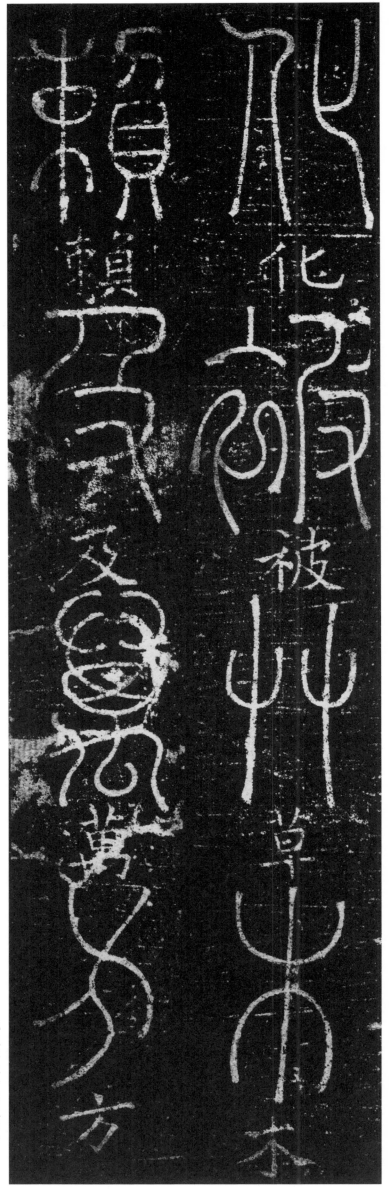

化被草木 賴及萬方

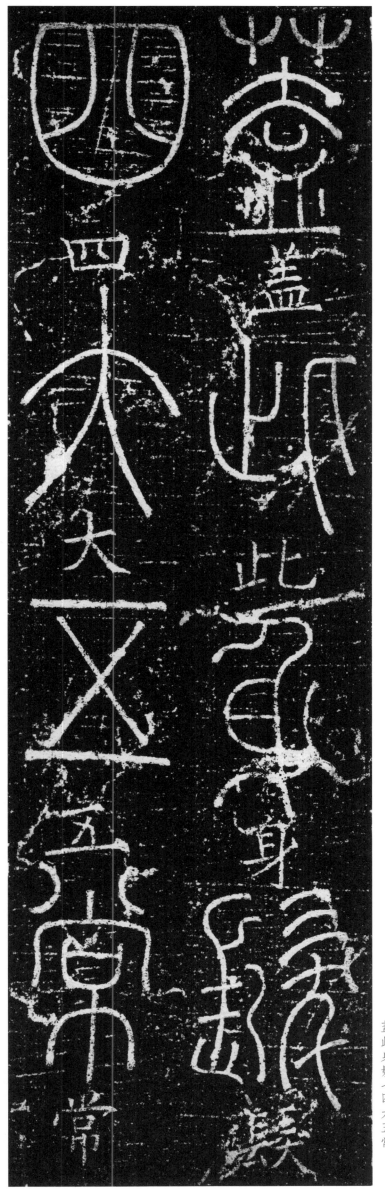

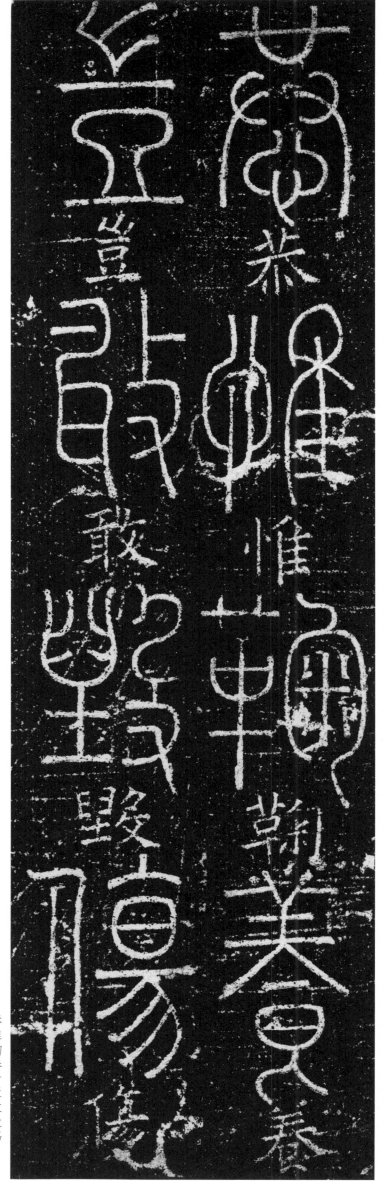

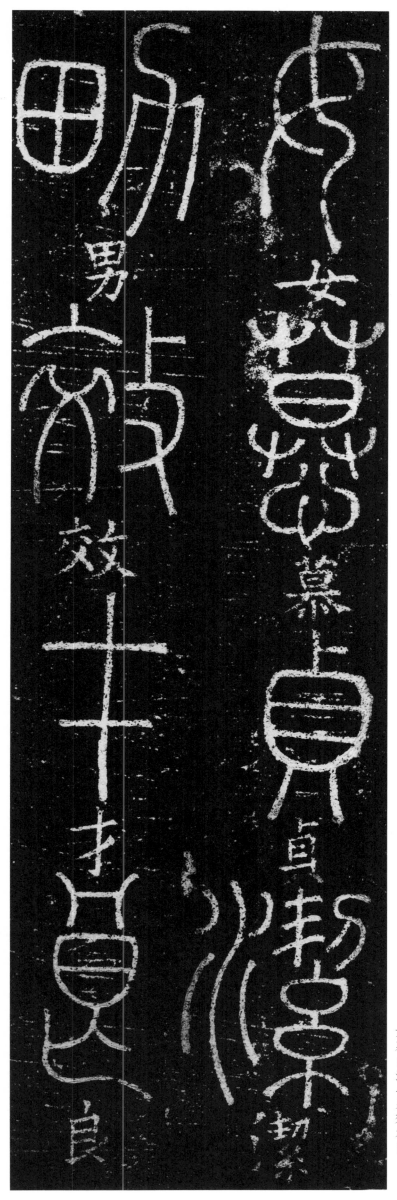

女慕貞潔 男效才良

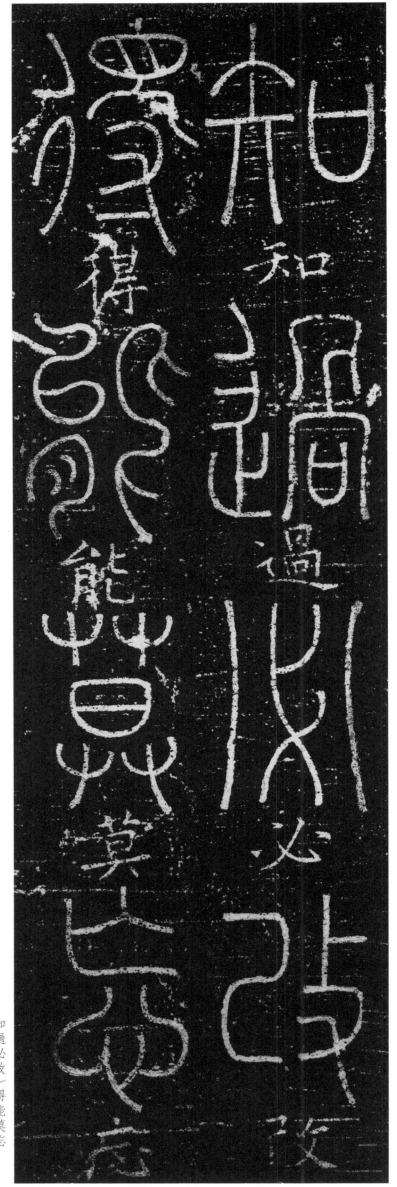

知過必改一得能莫忘

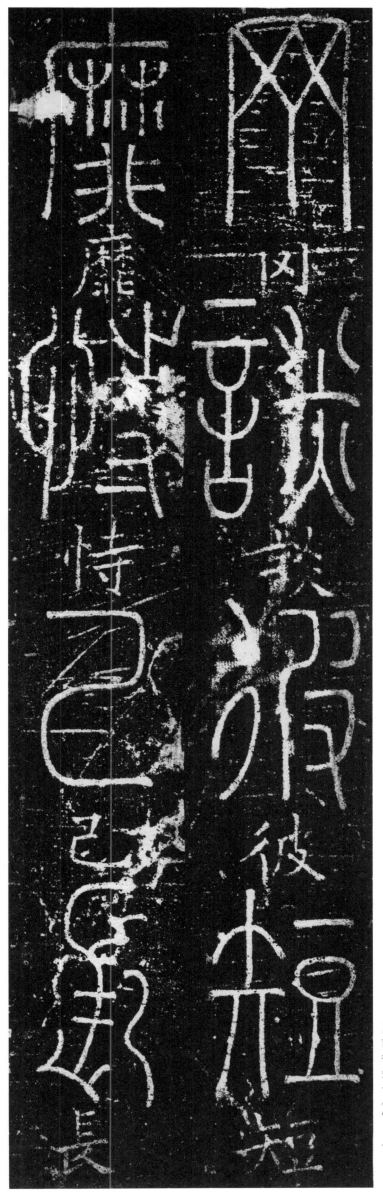

罔談彼短　靡恃己長

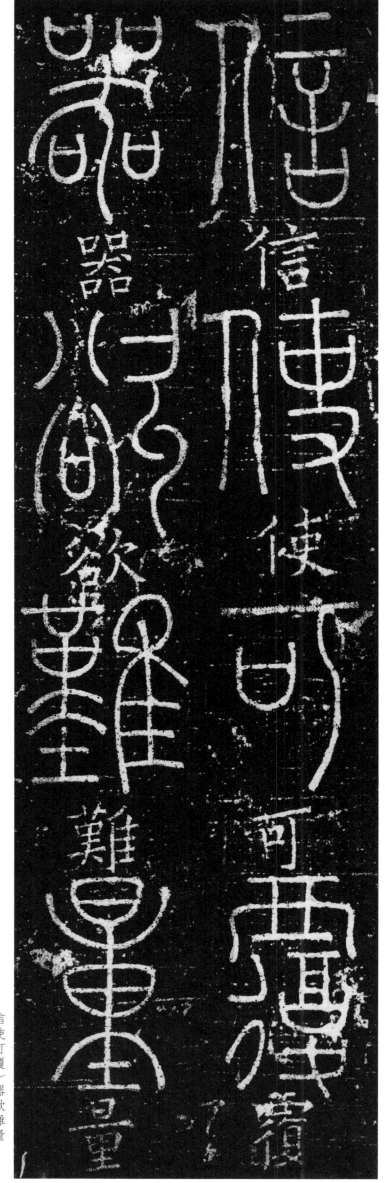

信使可覆一器欲難量

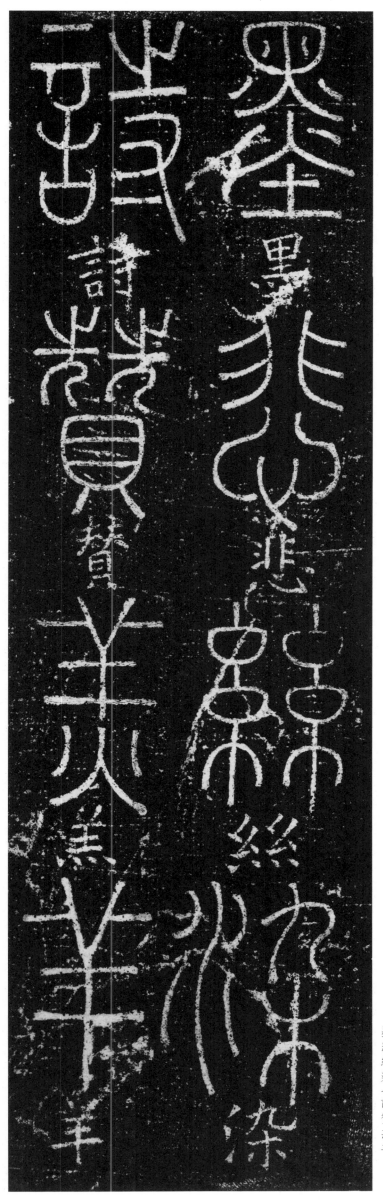

墨悲絲染　詩贊羔羊

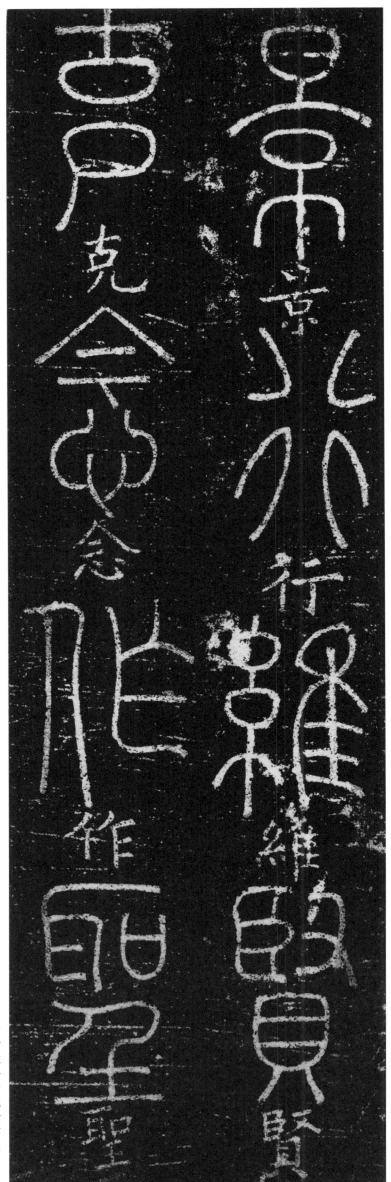

景行維賢 一克念作聖

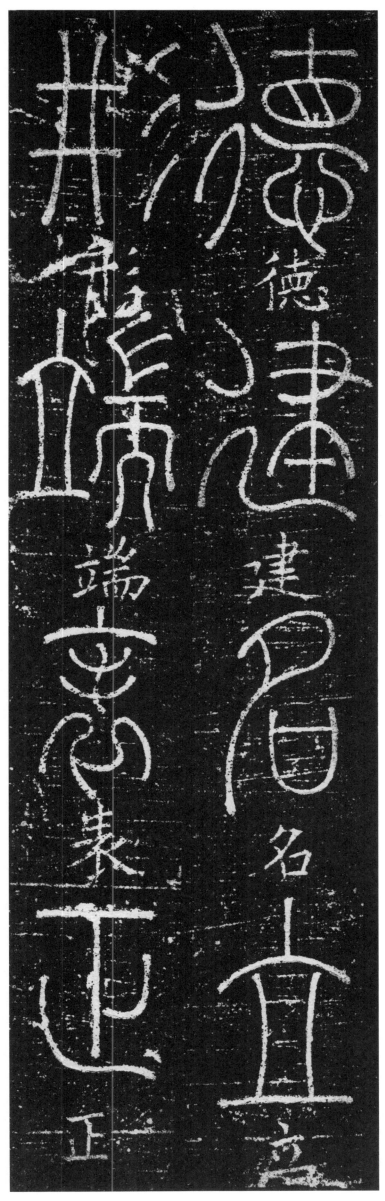

德

建

名

端

表

正

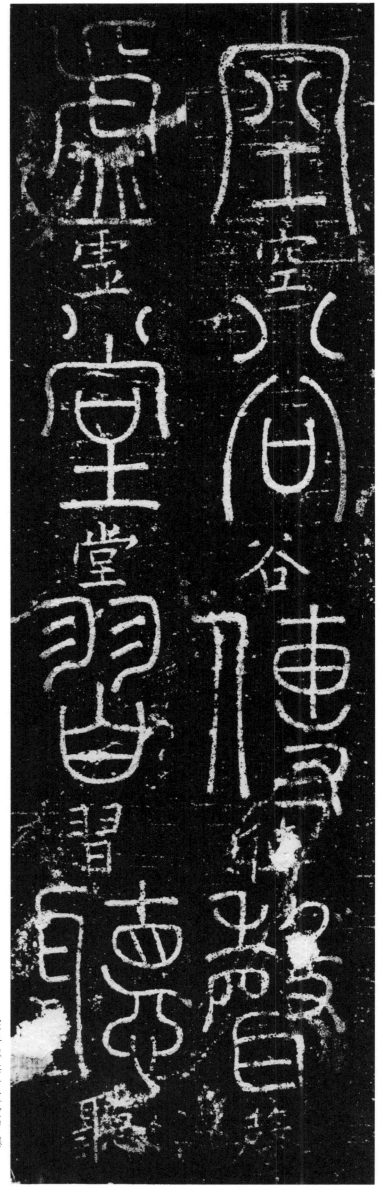

空谷傳聲　虛堂習聽

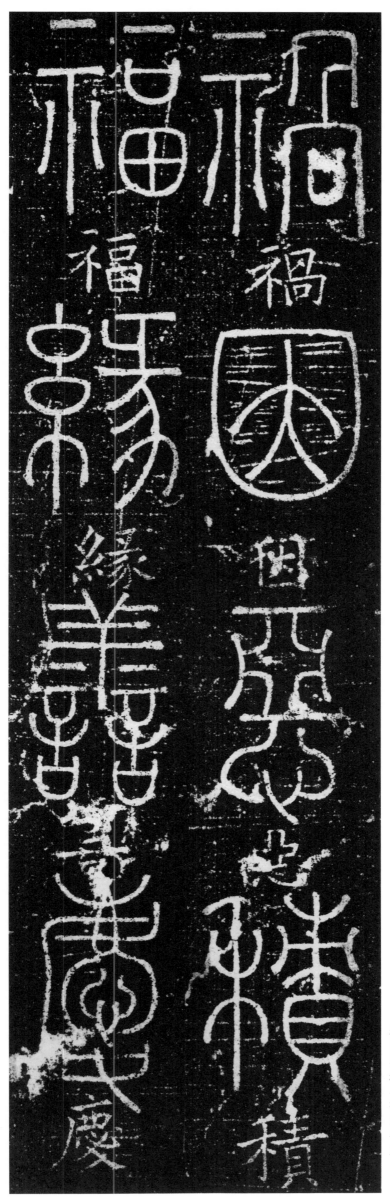

禍因惡積一福緣善慶

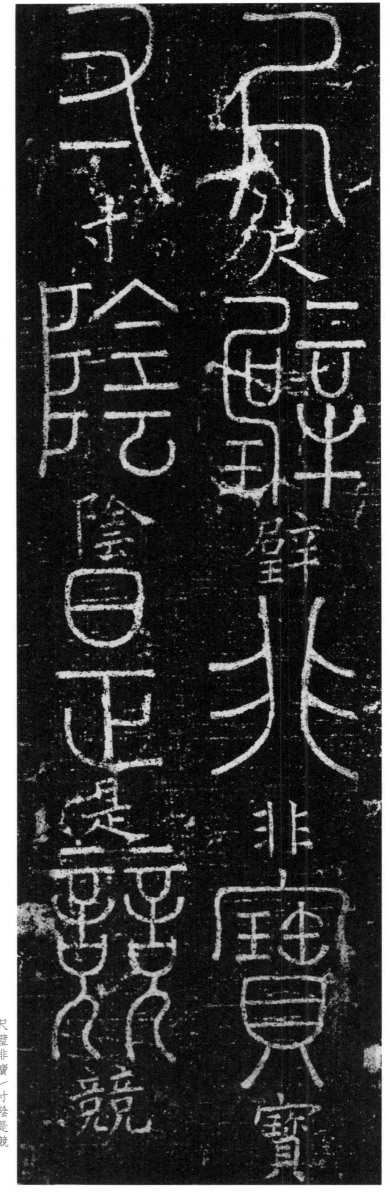

尺璧非寶一寸陰是競

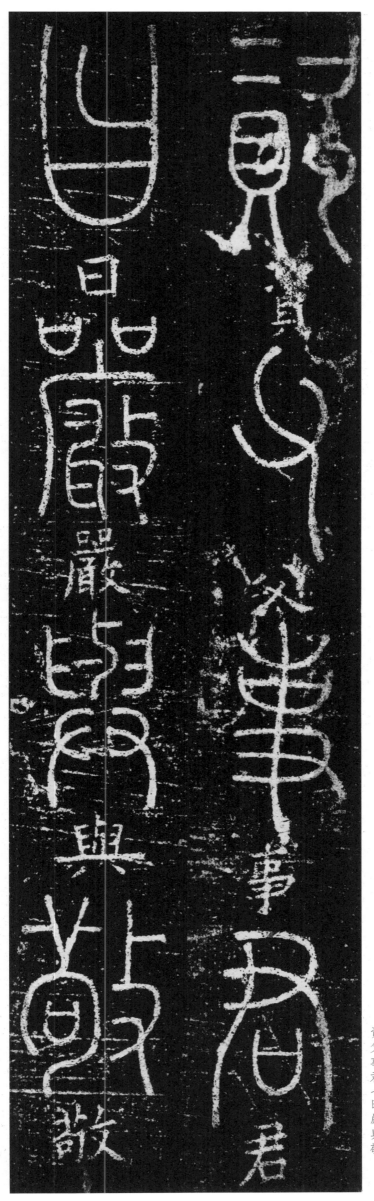

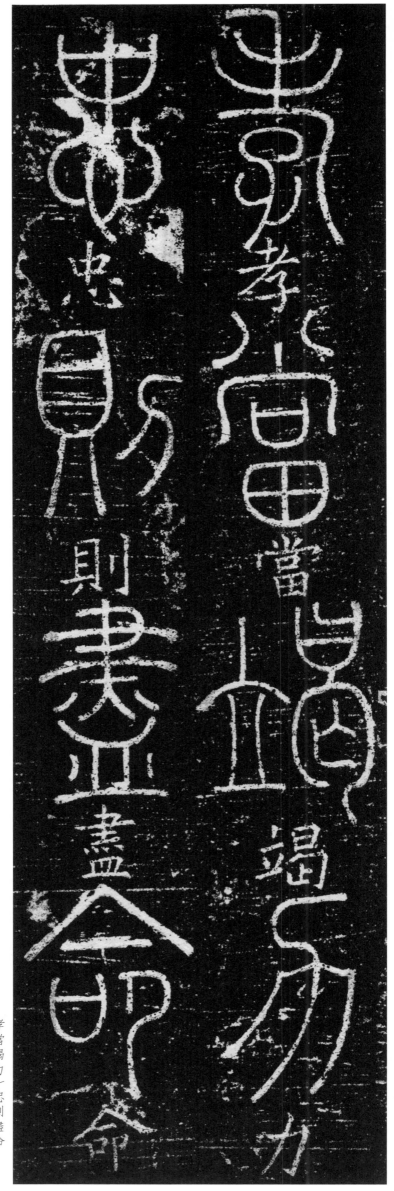

孝當竭力一忠則盡命

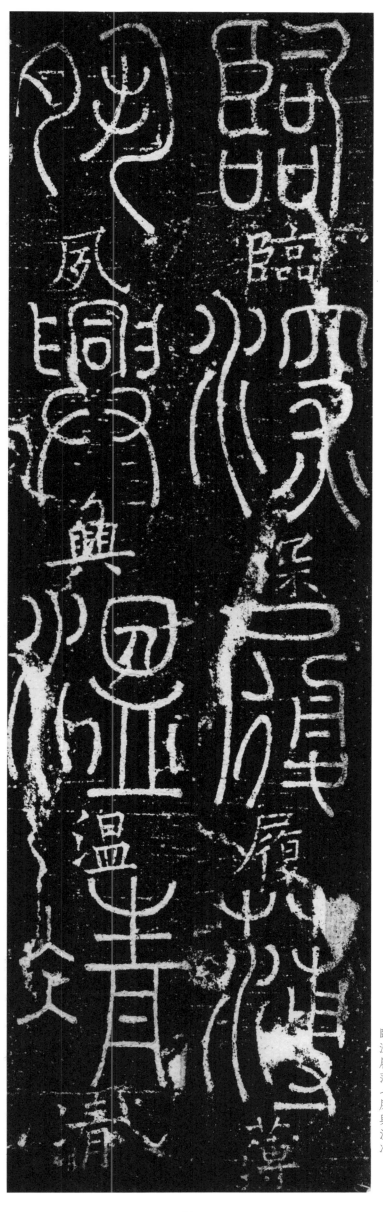

临深履薄／夙兴温清

33

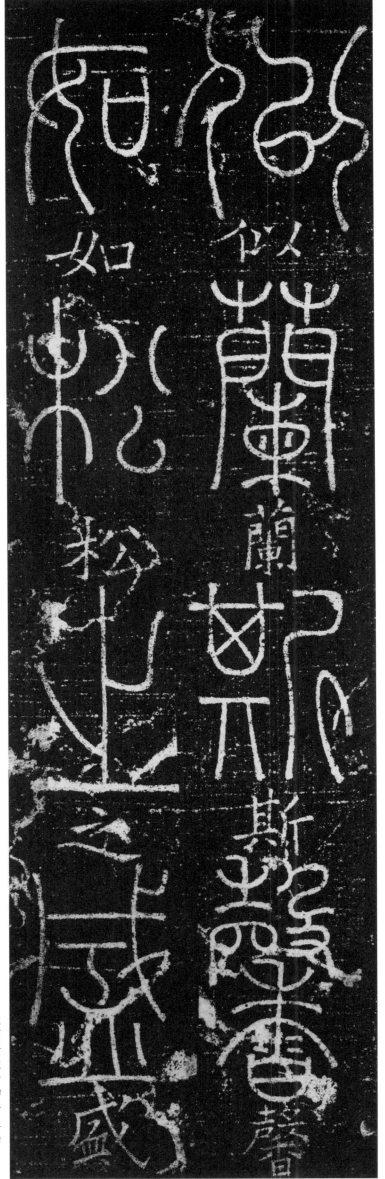

似蘭斯馨 一如松之盛

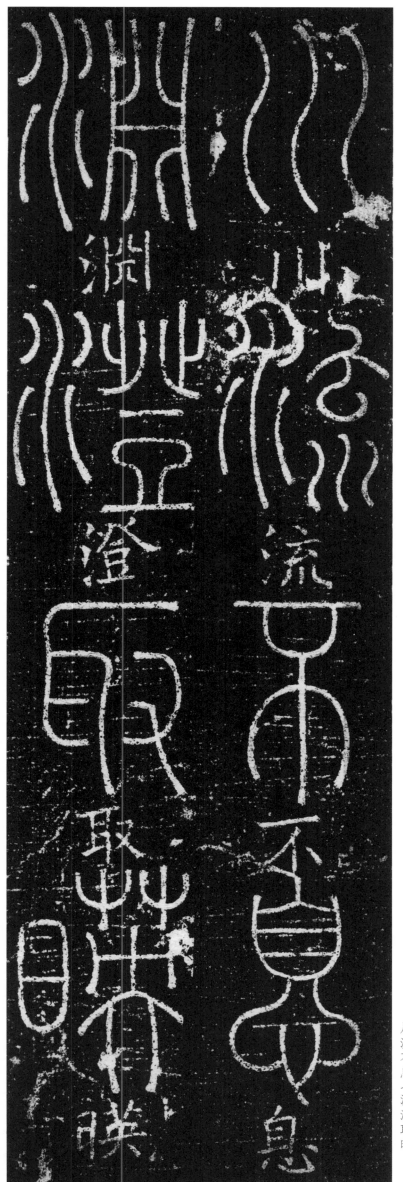

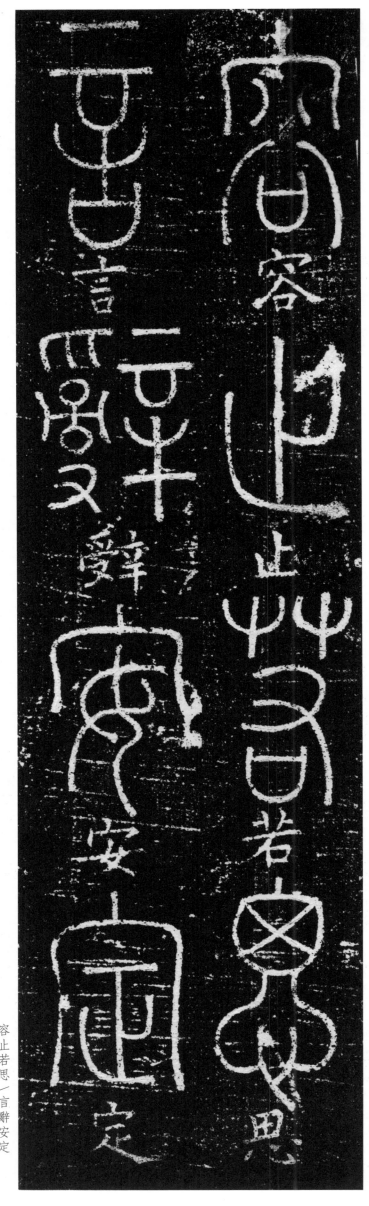

容止若思一言辭安定

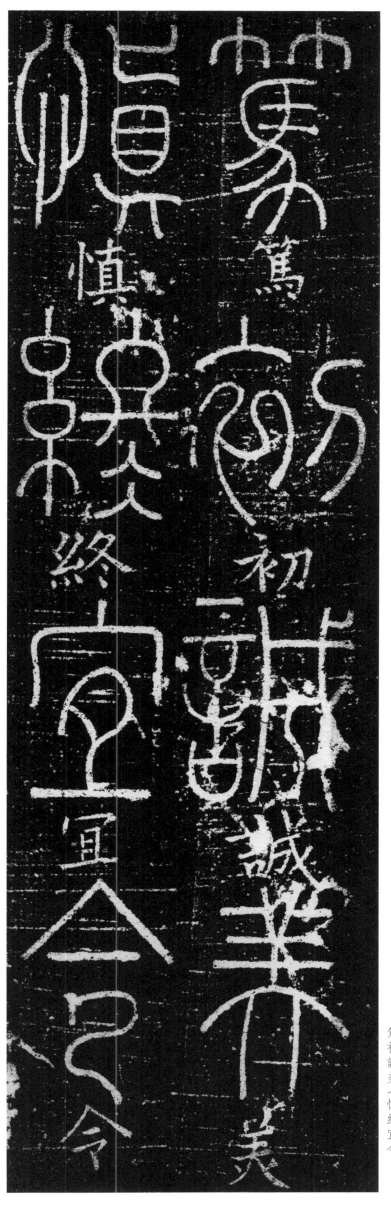

篤初誠美　慎終宜令

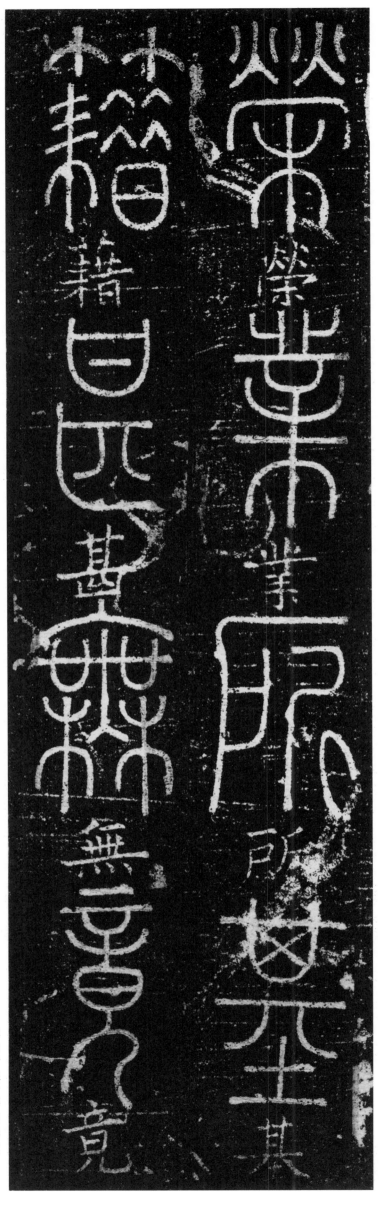

榮業所基／籍甚無竟

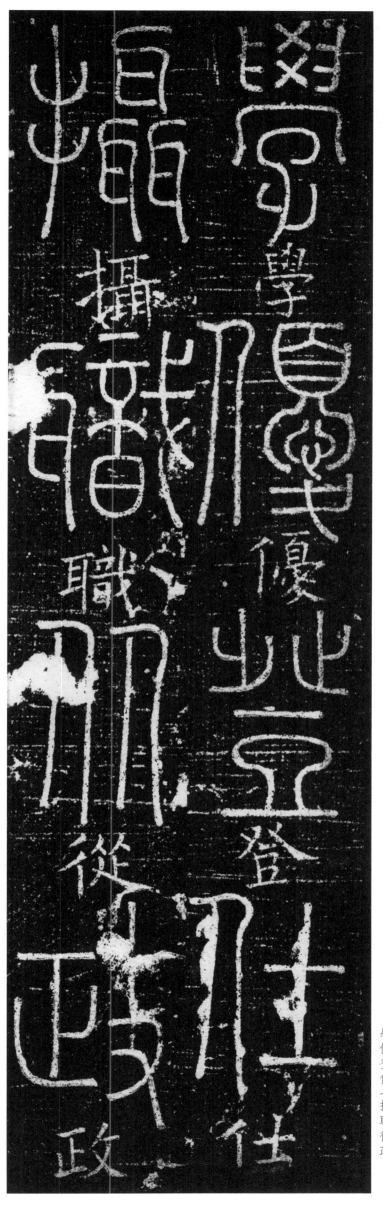

學優登仕／攝職從政

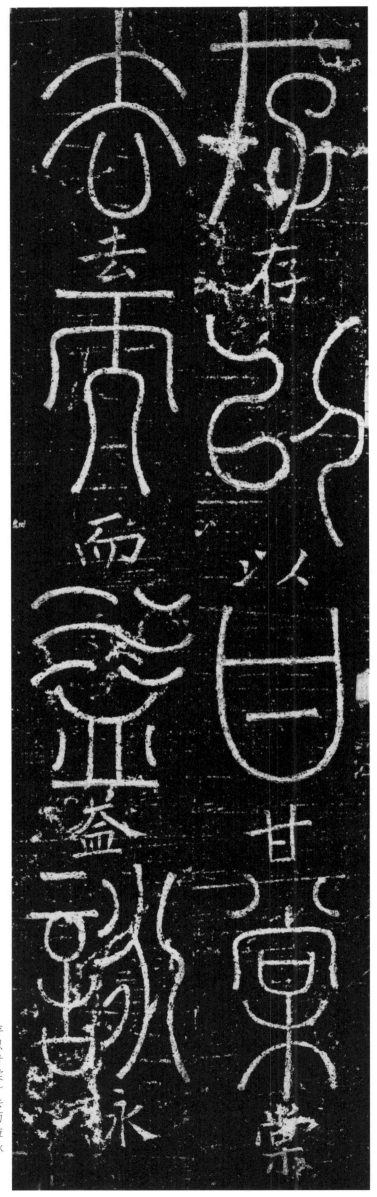

存以甘棠 | 去而益詠

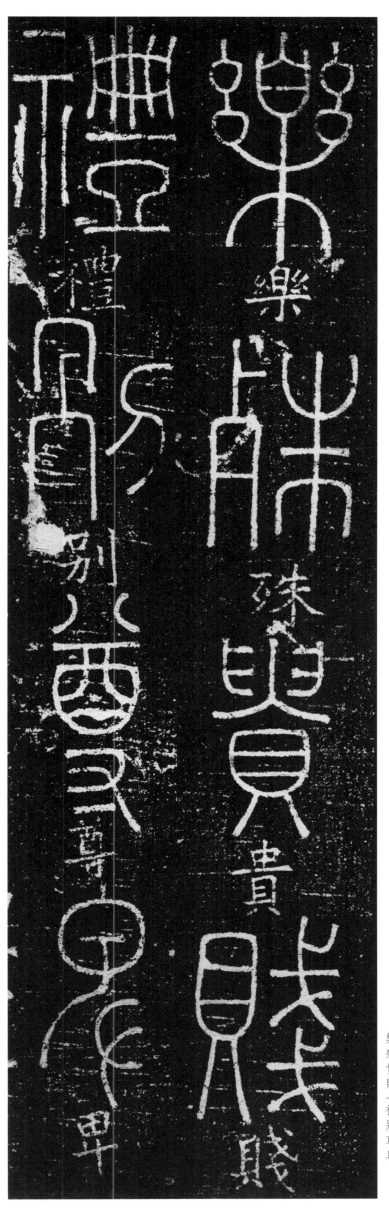

樂殊貴賤　禮別尊卑

41

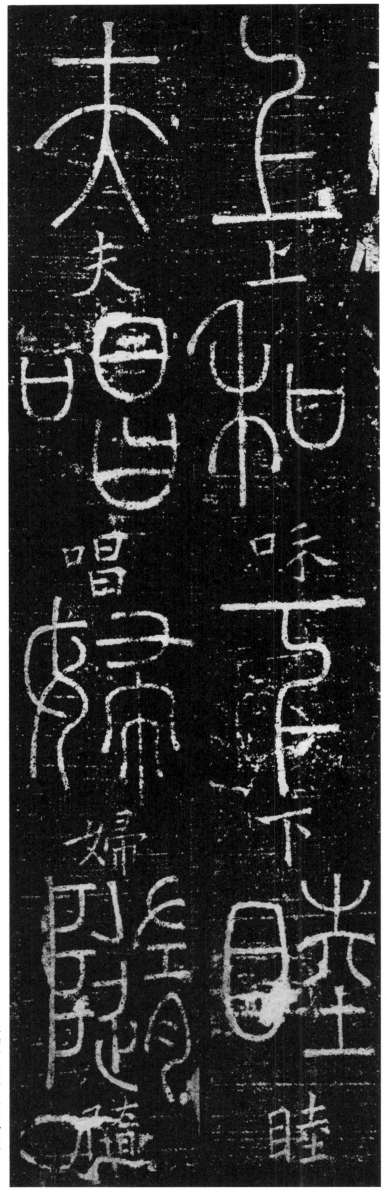

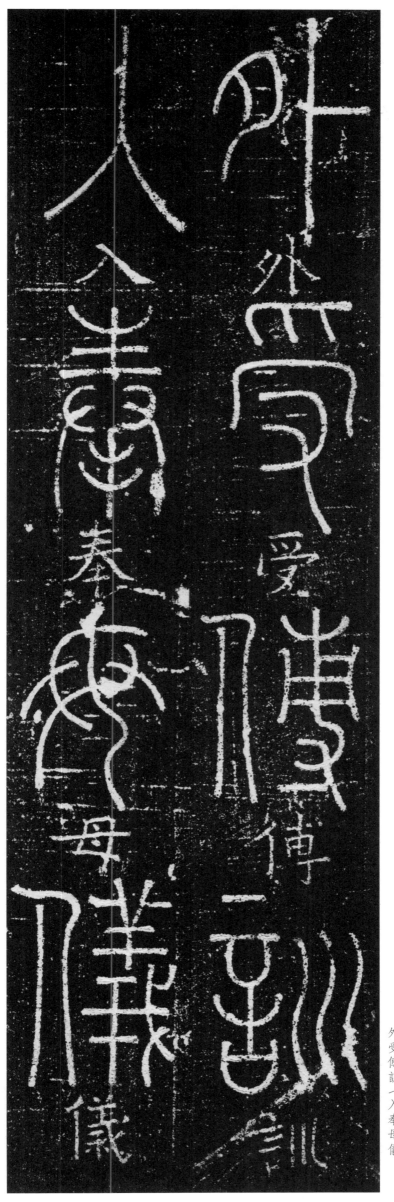

外受傅訓　入奉母儀

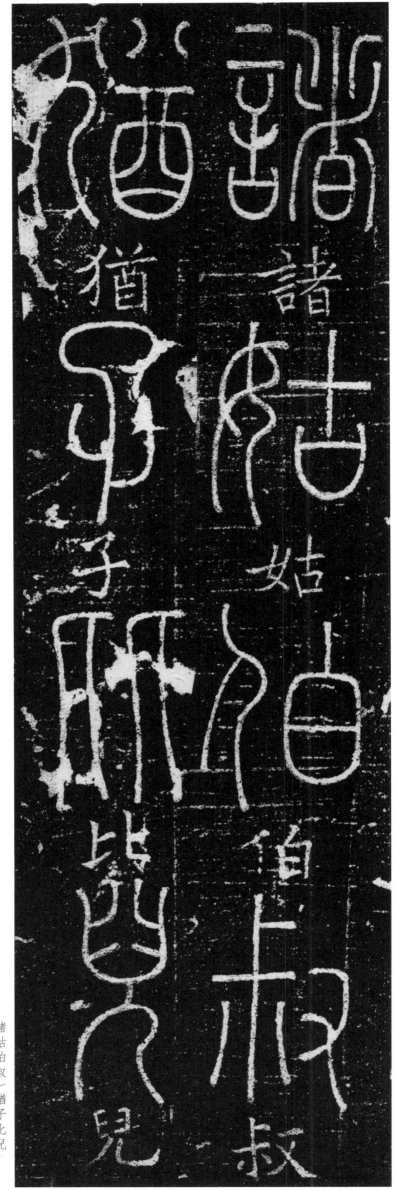

諸姑伯叔／猶子比兒

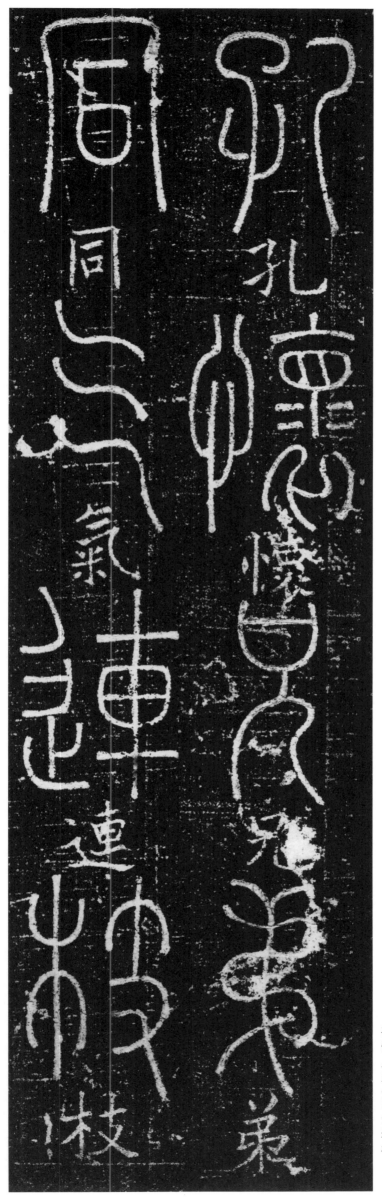

孔懷兄弟　同氣連枝

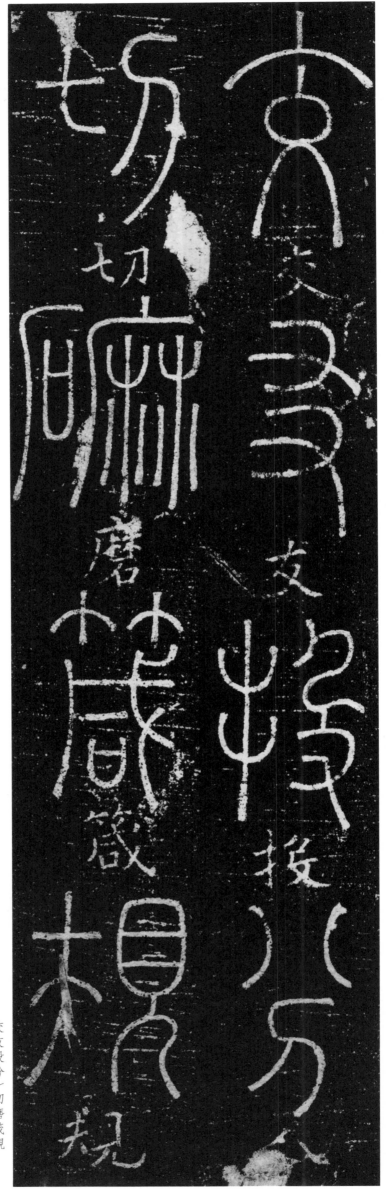

交友投分 一切磨箴規

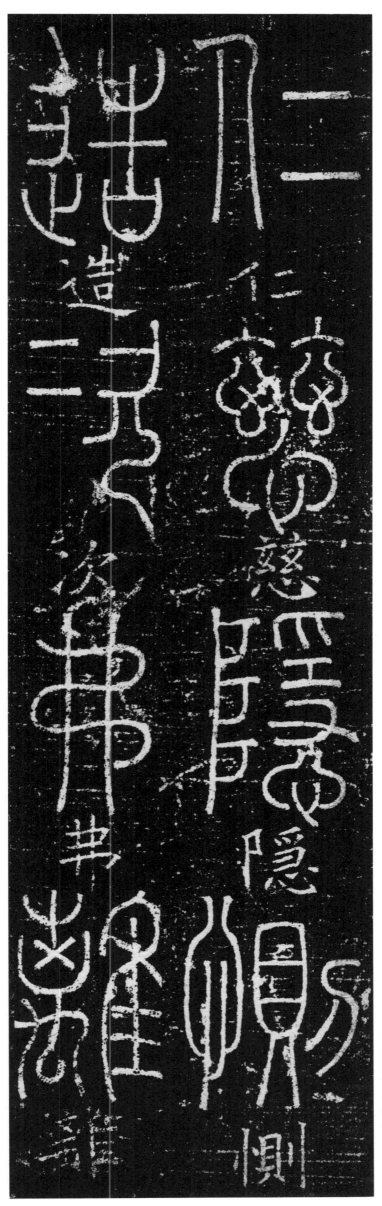

仁 慈 隱 惻

造 次 弗 離

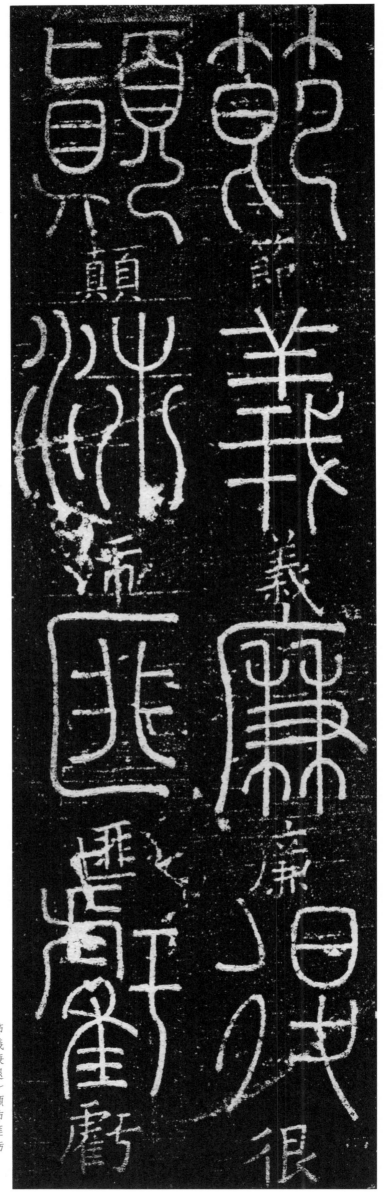

節義廉退／顚沛匪虧

48

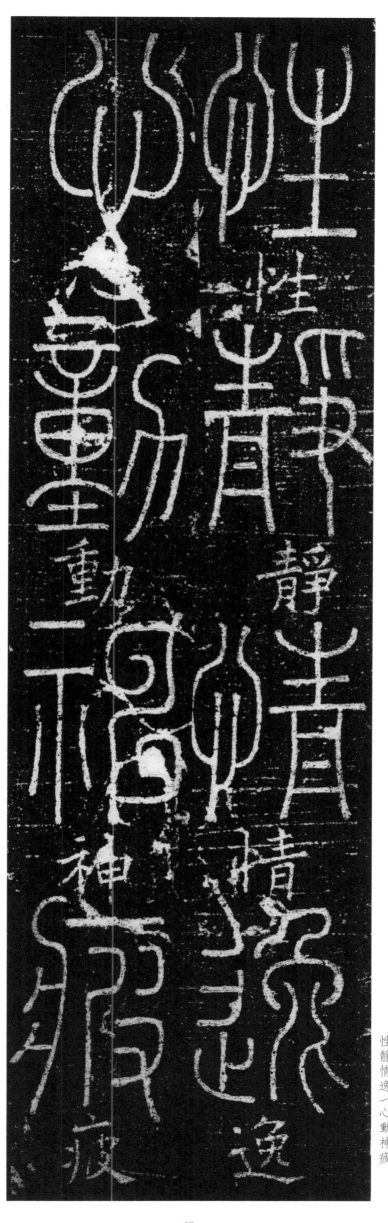

性静情逸／心動神疲

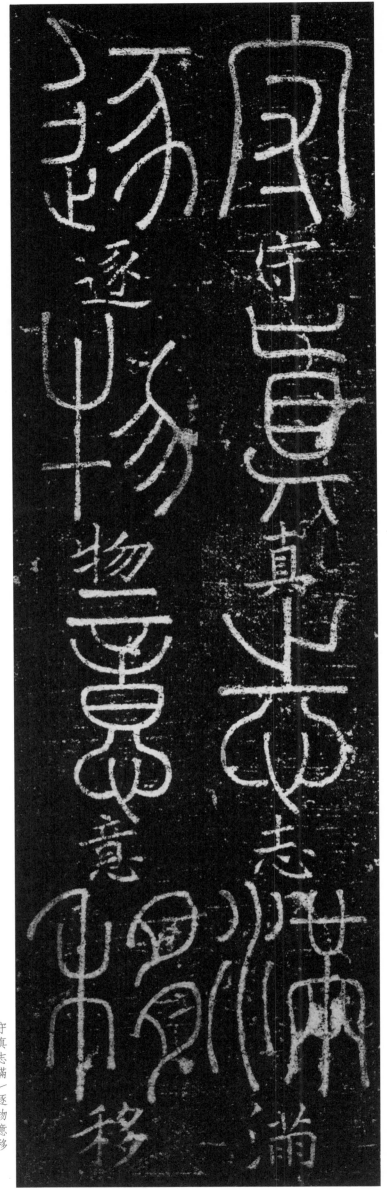

守真志満 逐物意移

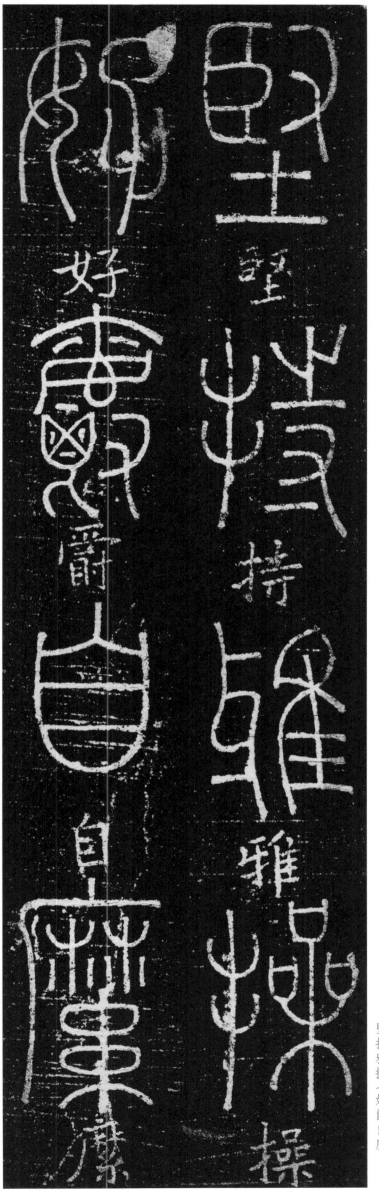

堅 持 雅 操

好 爵 自 縻

51

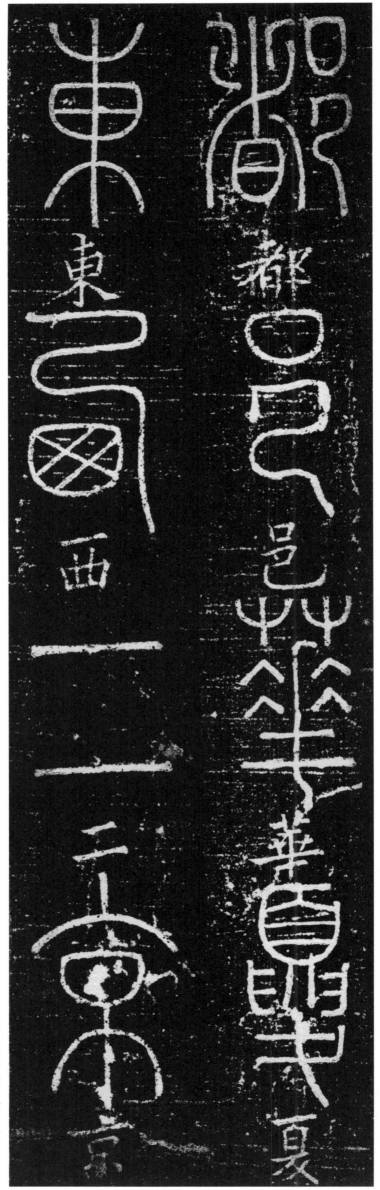

都邑華夏／東西二京

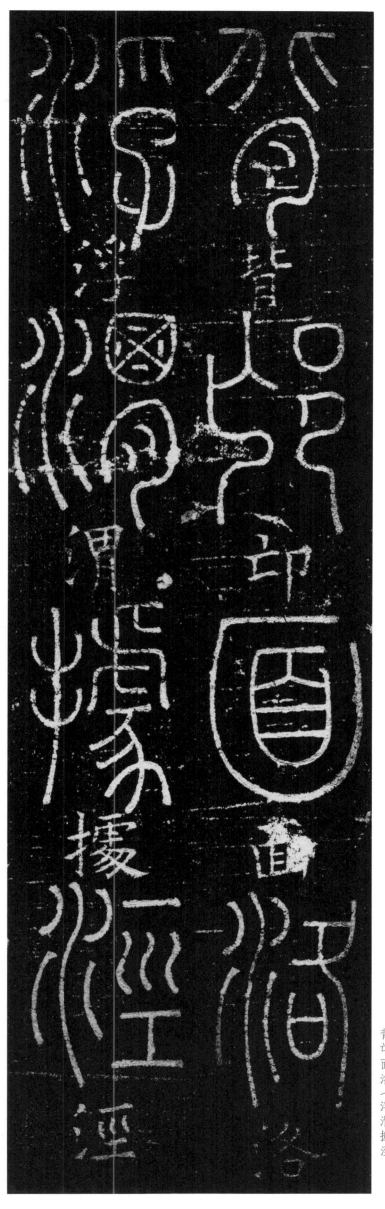

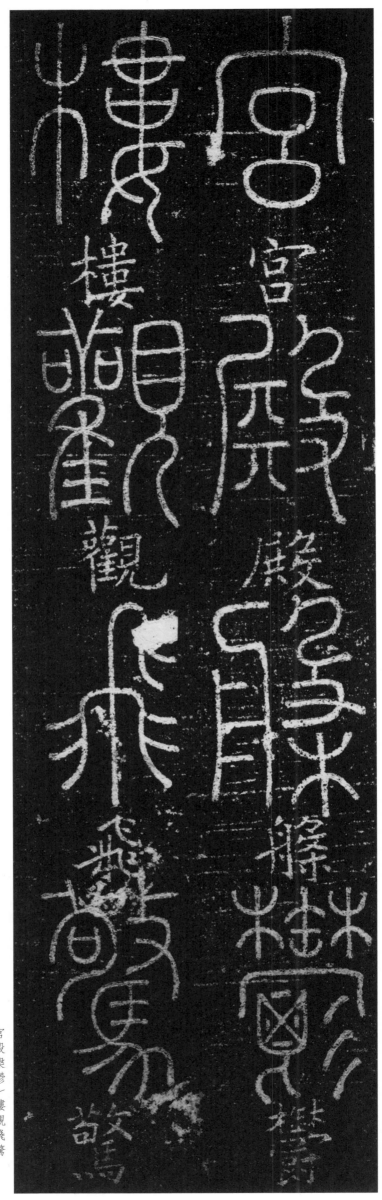

宮殿槃鬱／樓觀飛驚

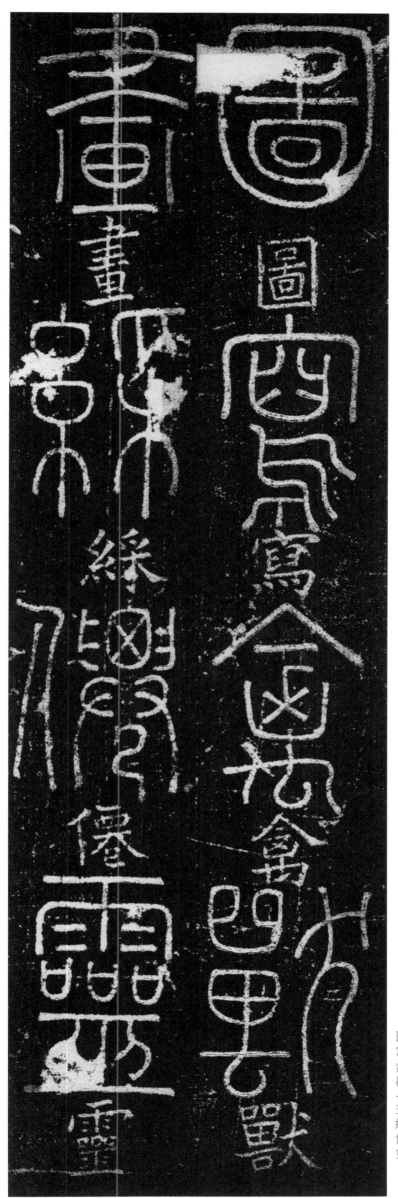

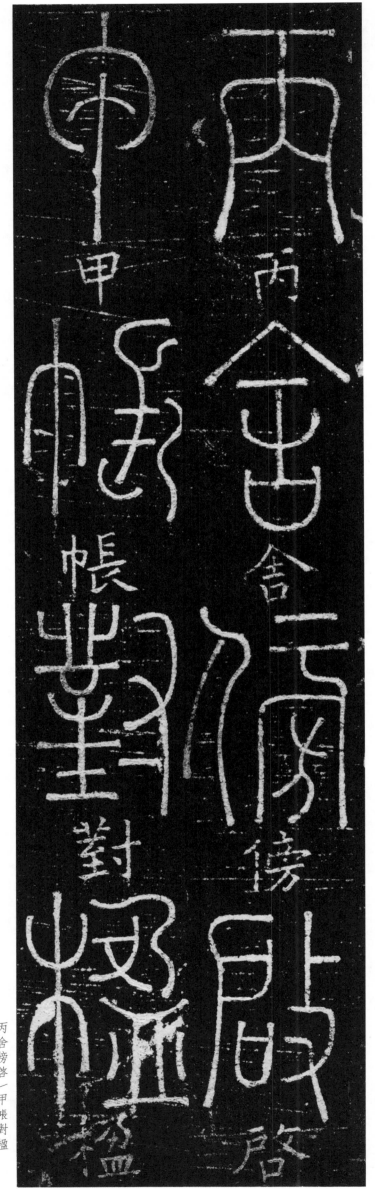

丙 舍 傍 啓

甲 帳 對 楹

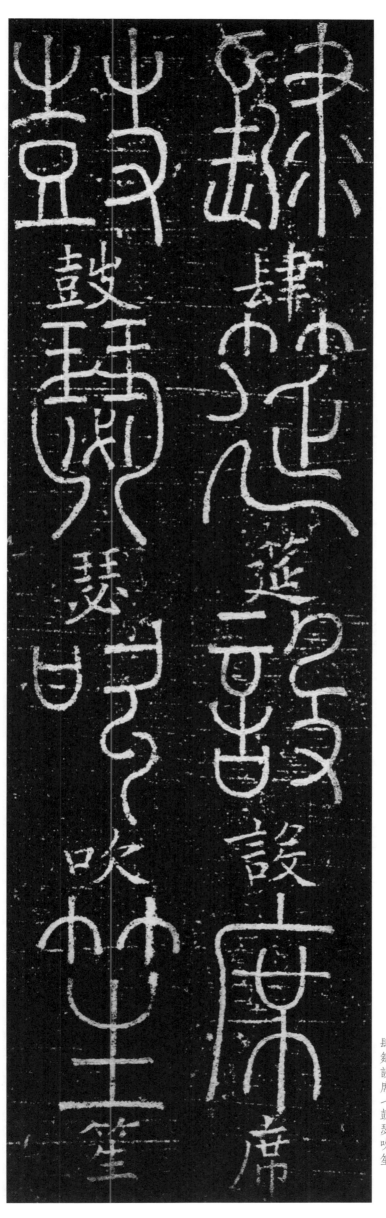

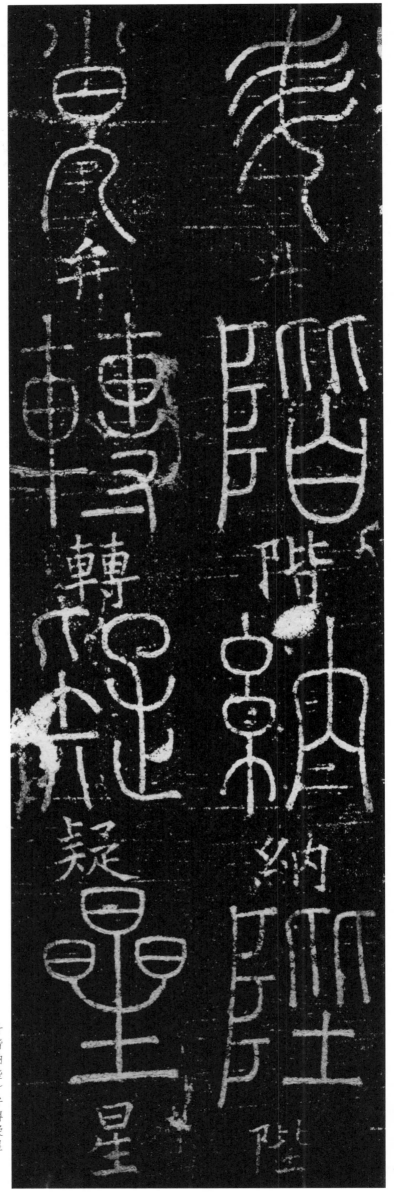

升階納陛／弁轉疑星

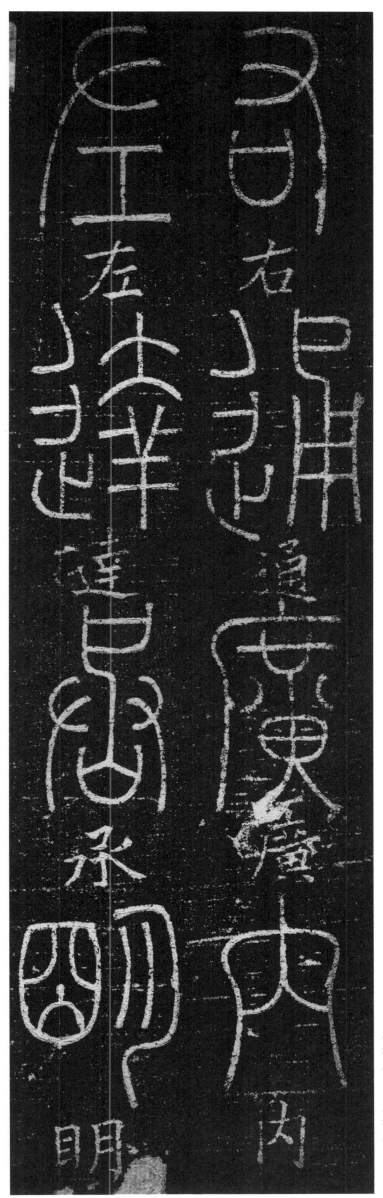

右通廣内

左達承明

59

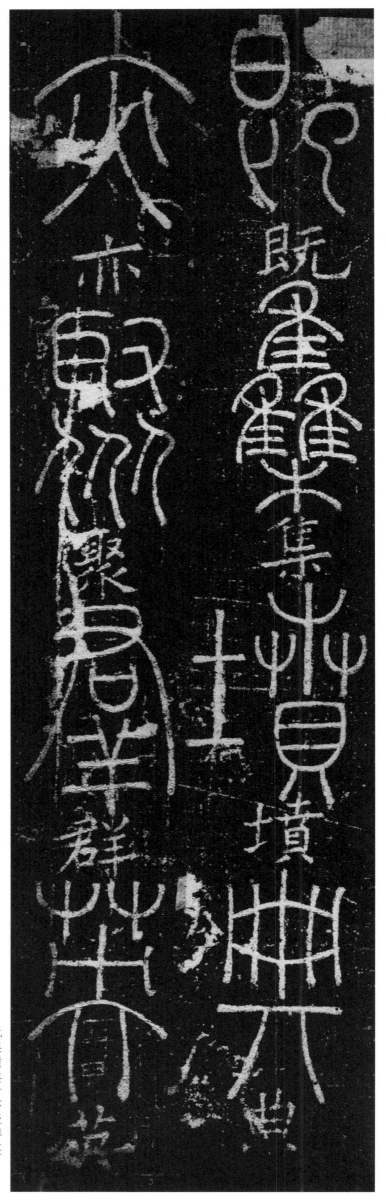

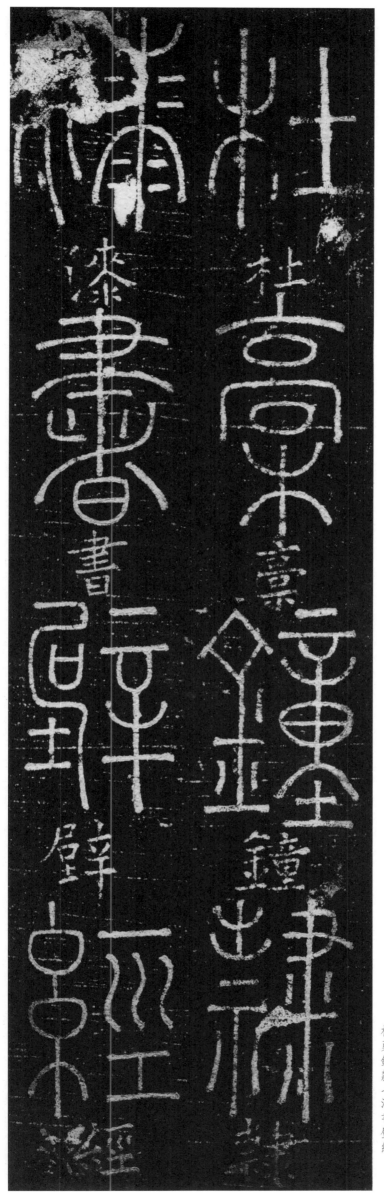

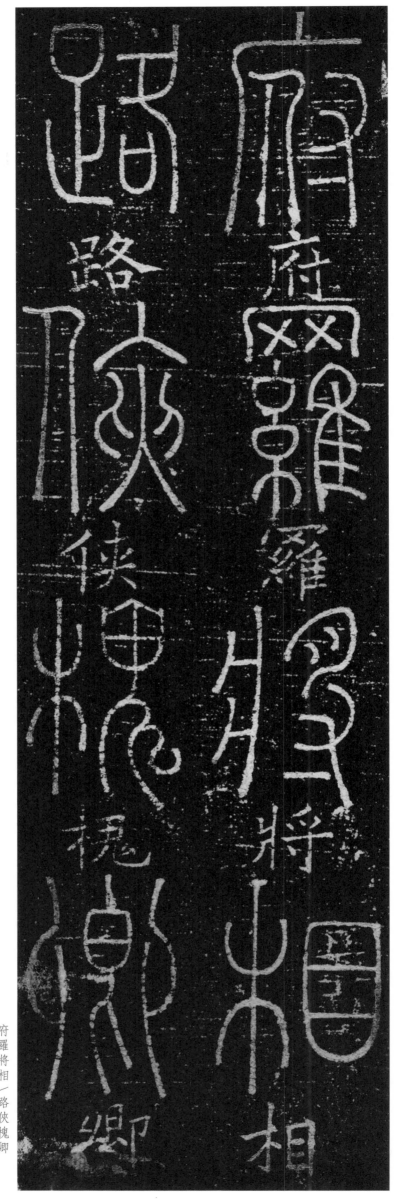

府羅將相一路俠槐卿

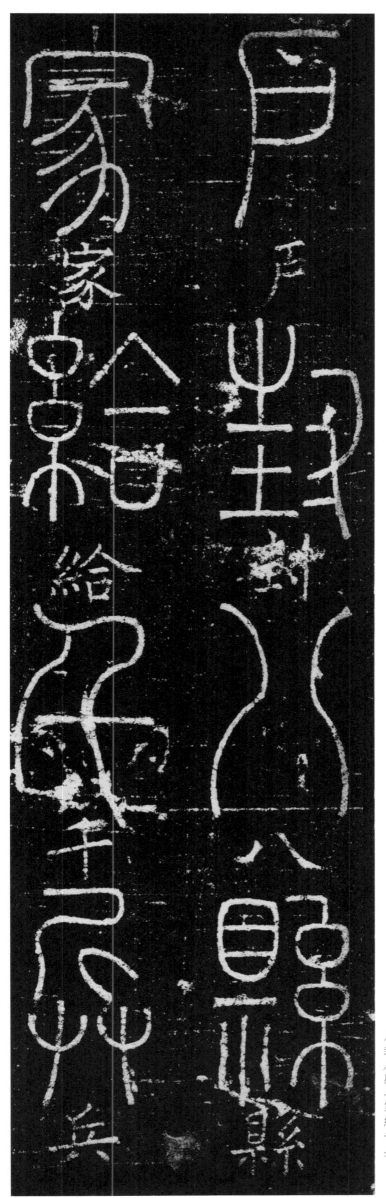

戸封八縣一家給千兵

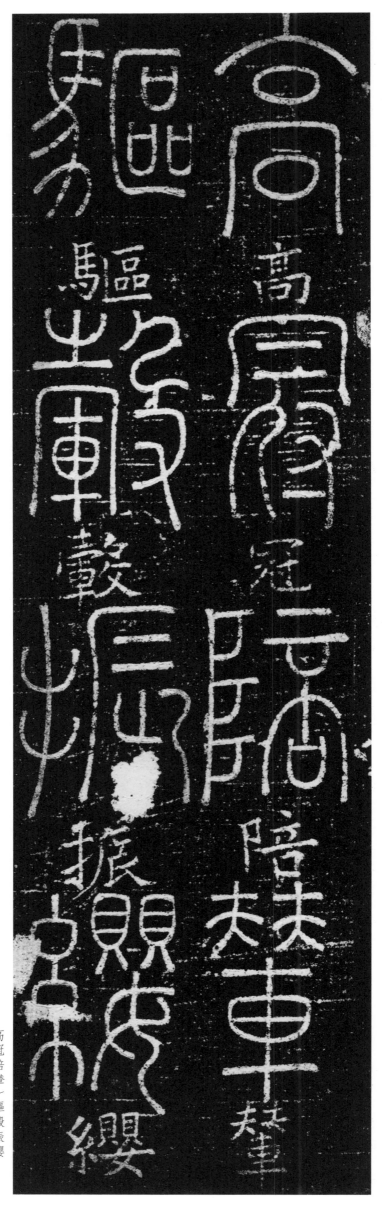

高冠陪輦／驅轂振纓

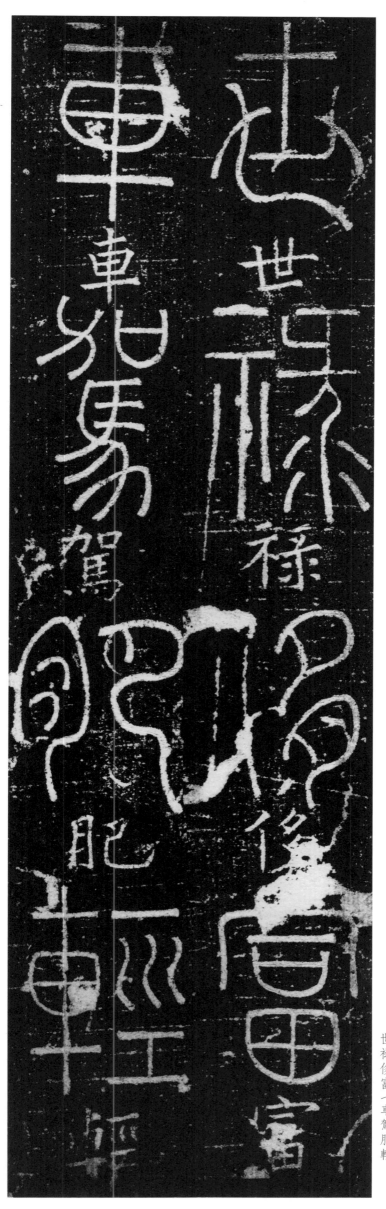

世禄侈富／車駕肥輕

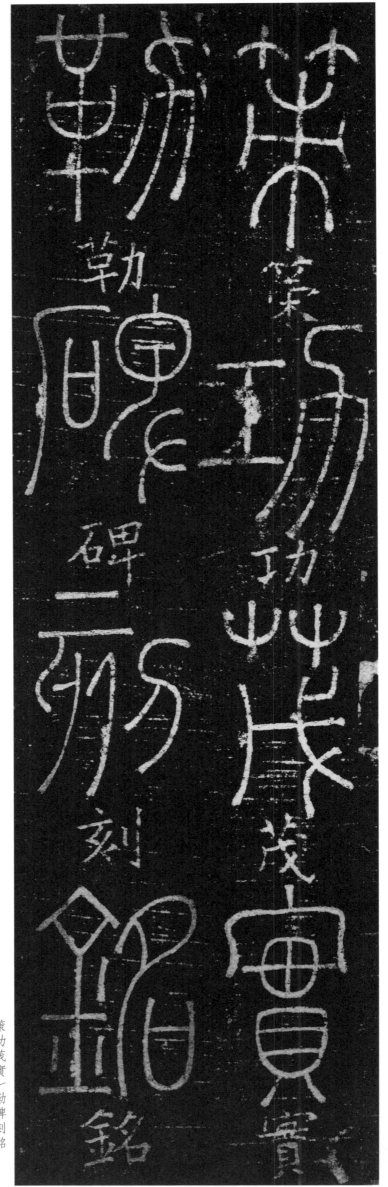

策功茂實　勒碑刻銘

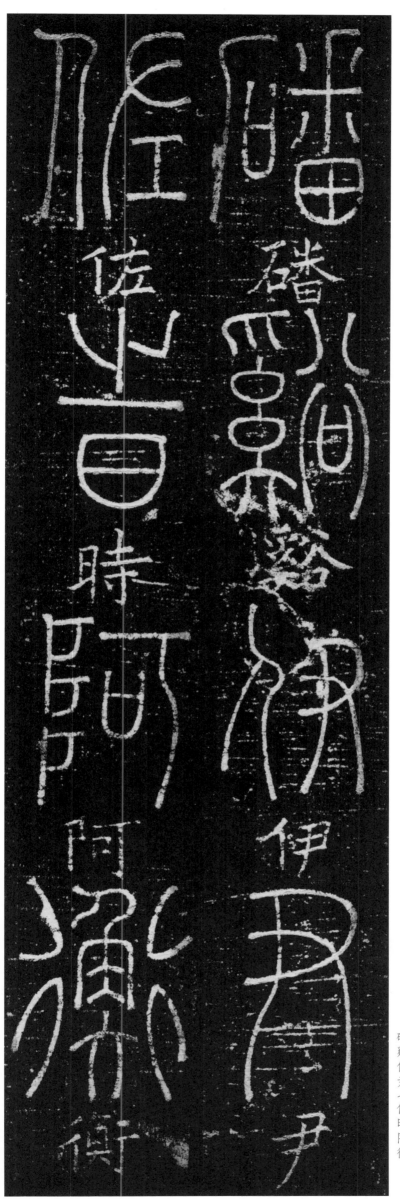

番谿伊尹一佐時阿衡

佐

時

阿

衡

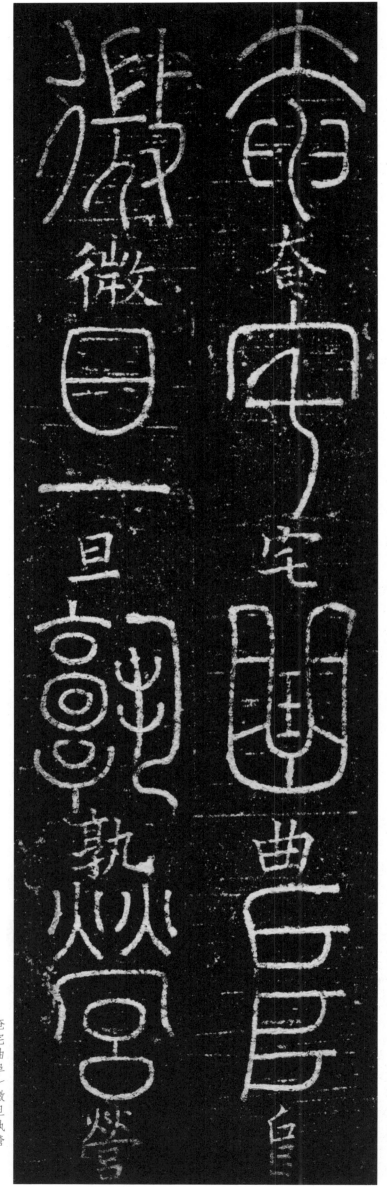

奄宅曲阜／微旦孰營

奄

宅

曲

阜

微

旦

孰

營

68

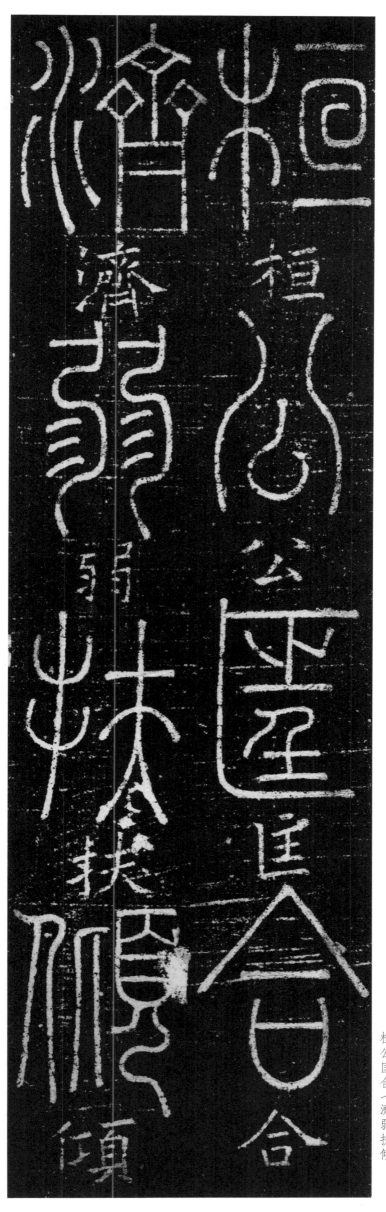

桓公匡合一濟弱扶傾

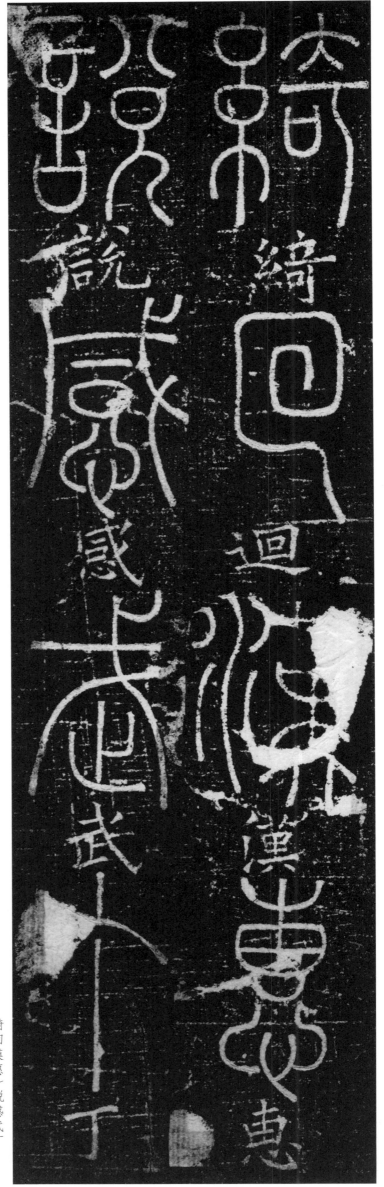

綺回漢惠一説感武丁

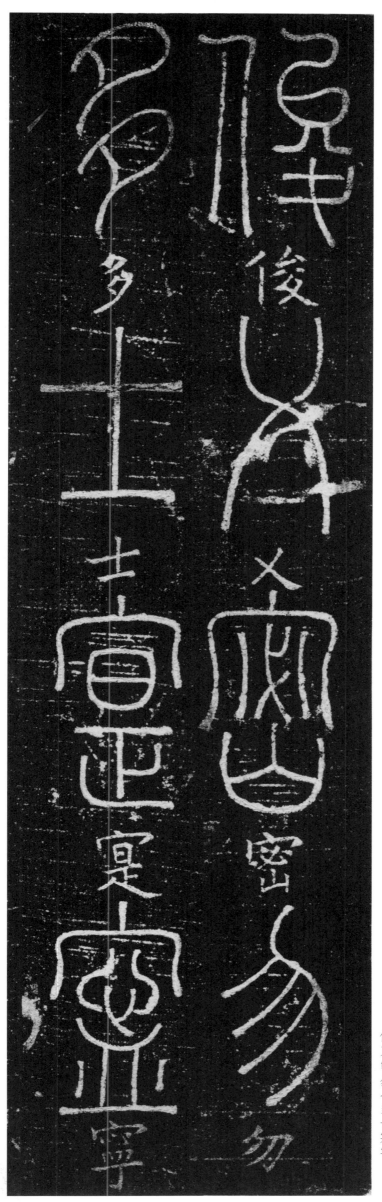

俊乂密勿一多士寔寧

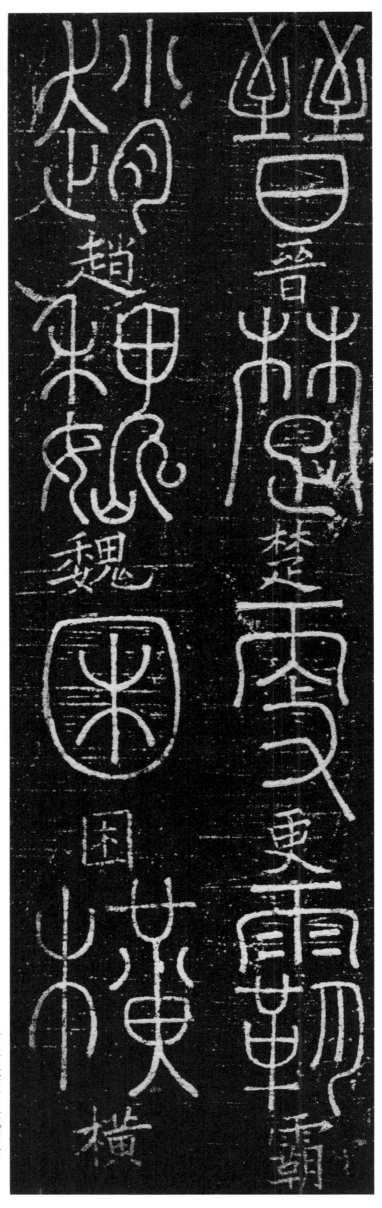

晉楚更霸 趙魏困橫

晉

楚之

更

霸

趙

魏

困

橫

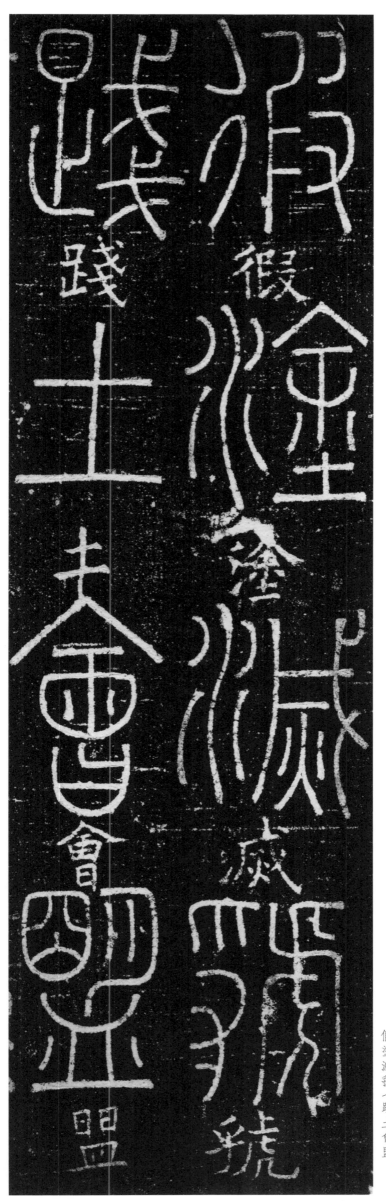

踐　土　會　盟

假　塗　滅　虢

假塗滅虢／踐土會盟

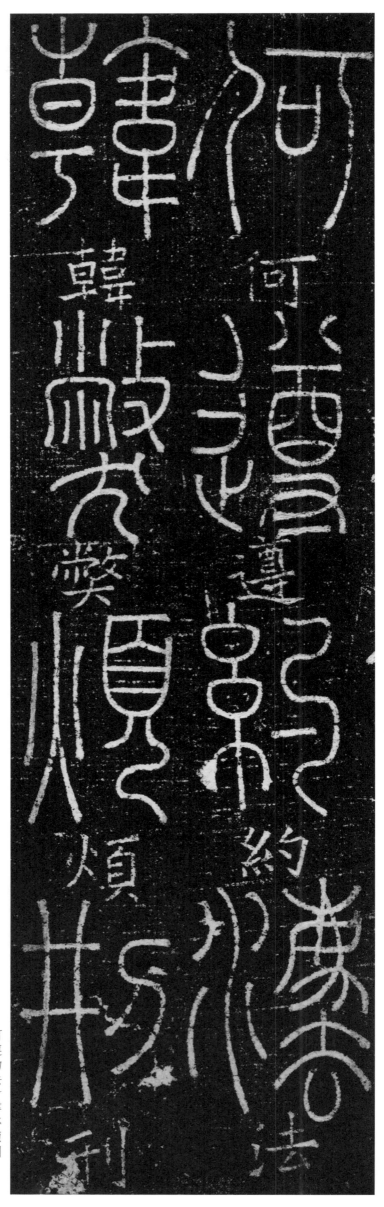

何遵約法　韓弊煩刑

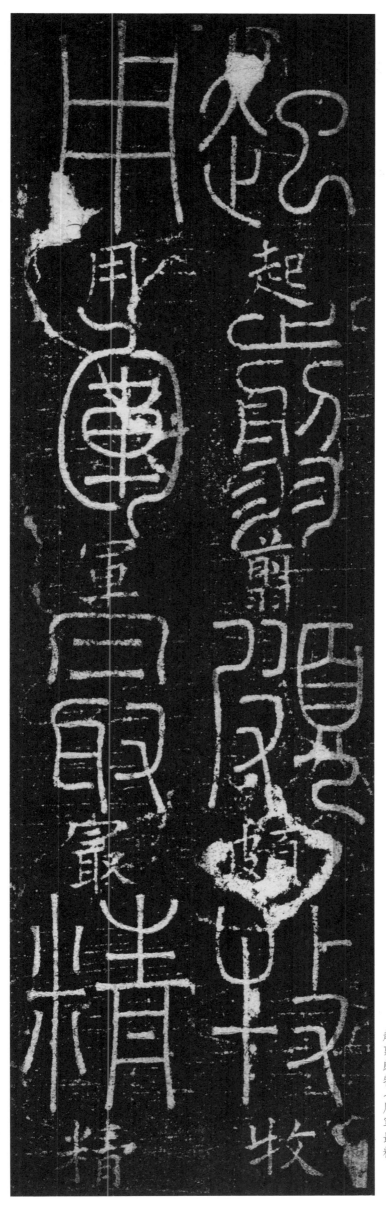

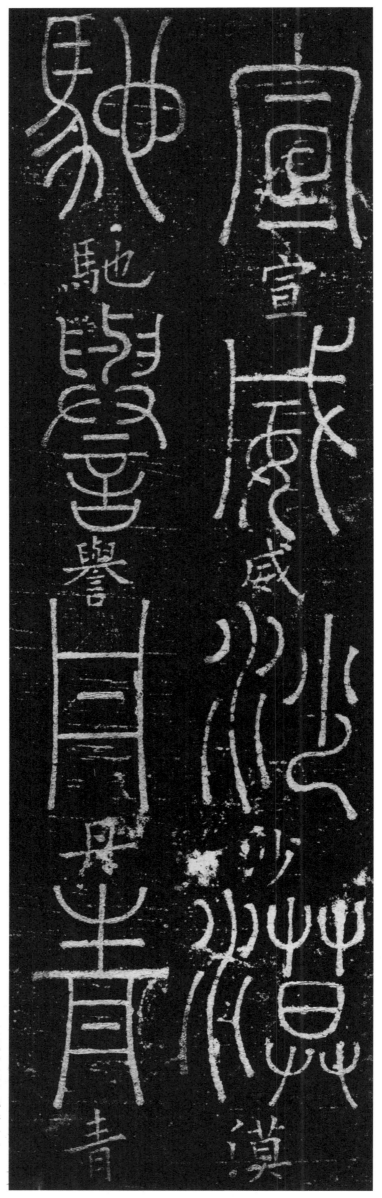

宣威沙漠　馳譽丹青

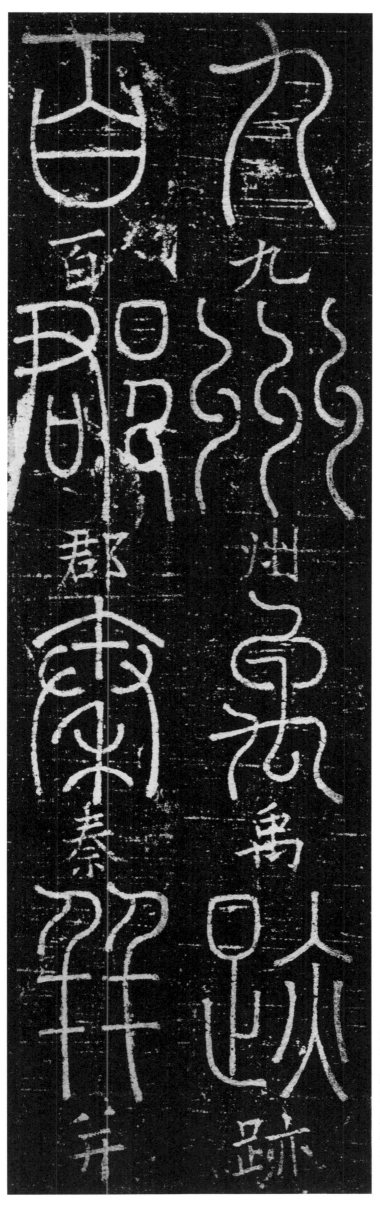

九州禹跡一百郡秦并

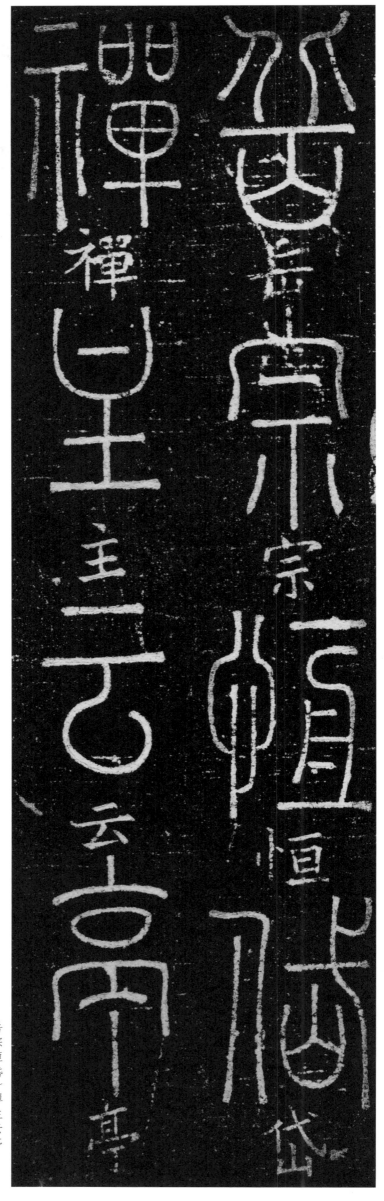

岳宗恒岱　禅主云亭

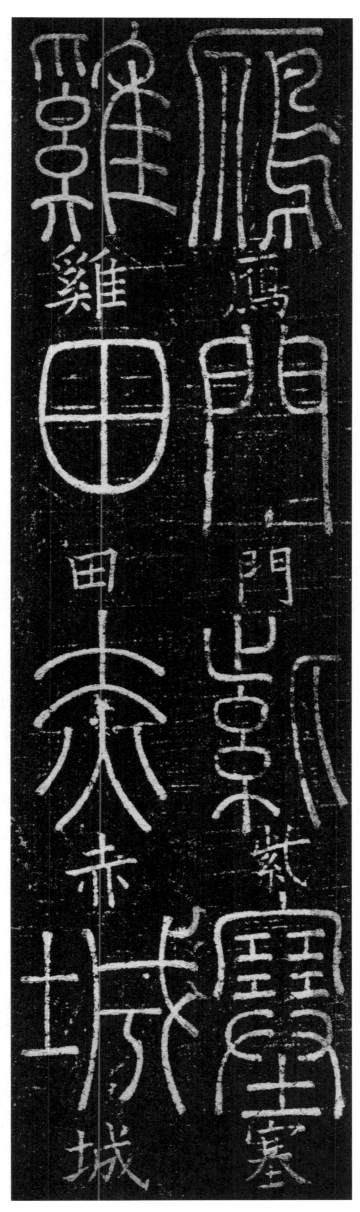

鴈門紫塞一雞田赤城

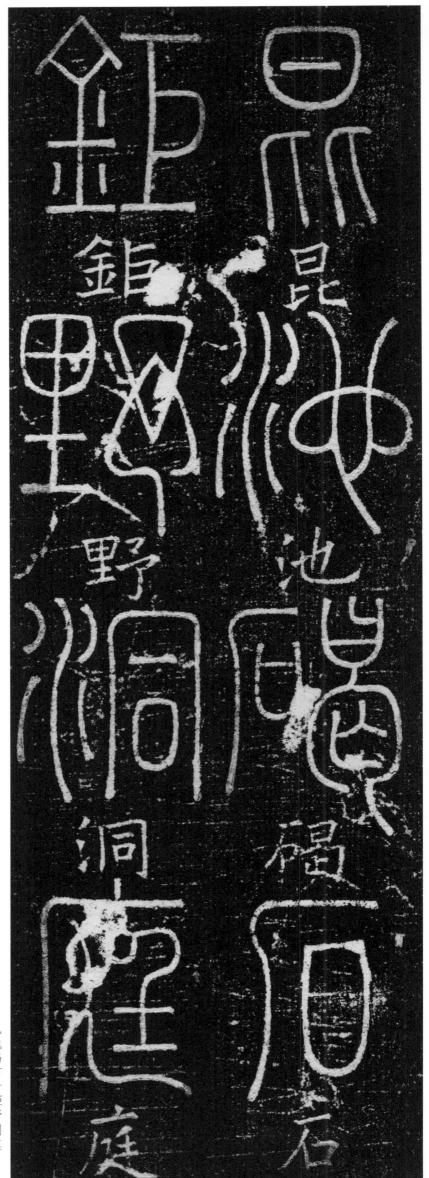

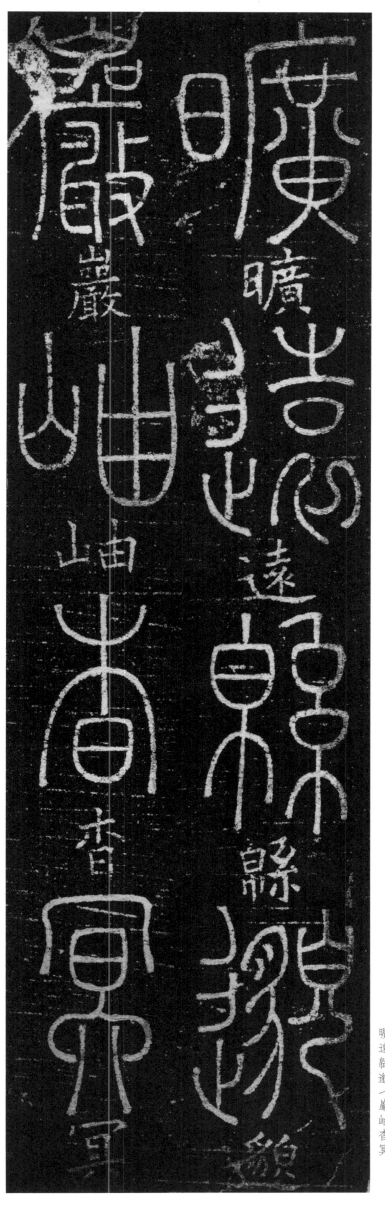

曠

曠遠縣邈

巖岫杳冥

巖

山

岫

杳

遠

縣



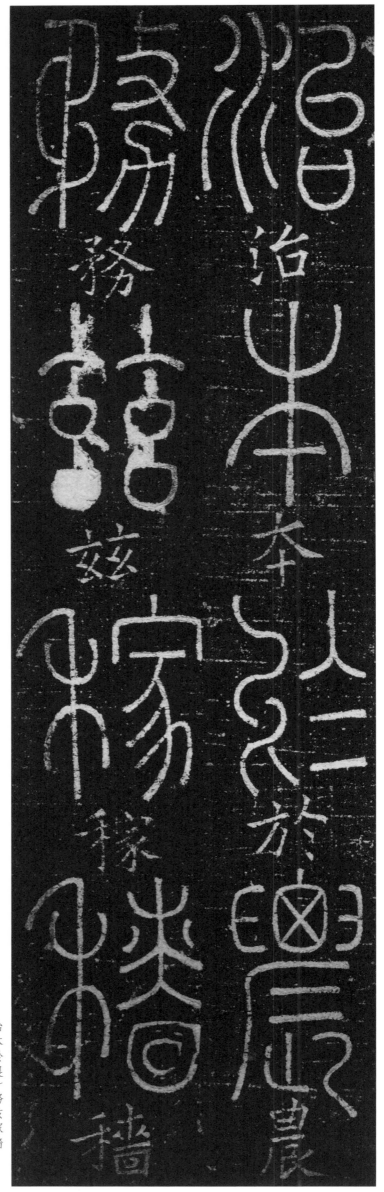

治本於農

務茲稼穡

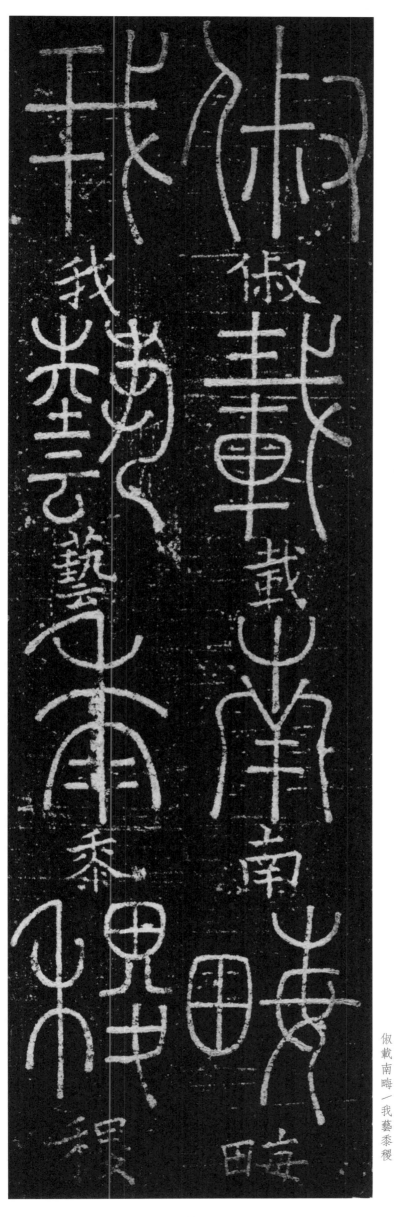

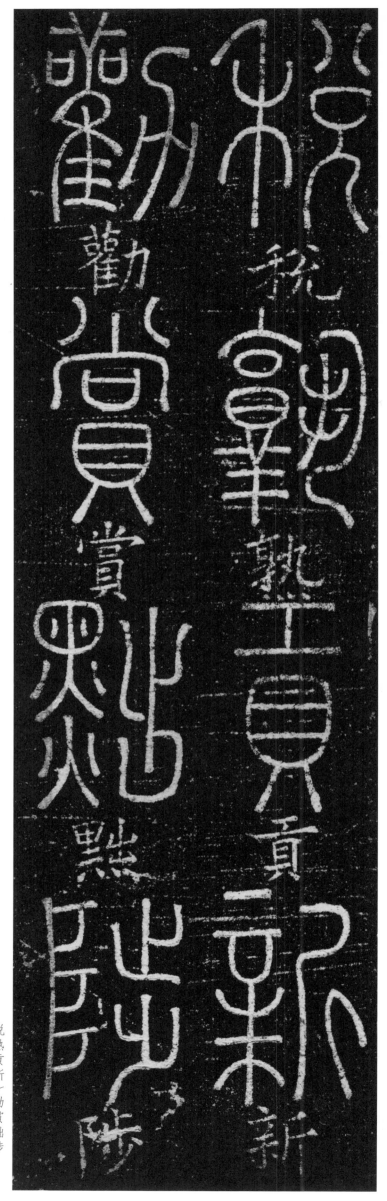

税熟貢新　勸賞黜陟

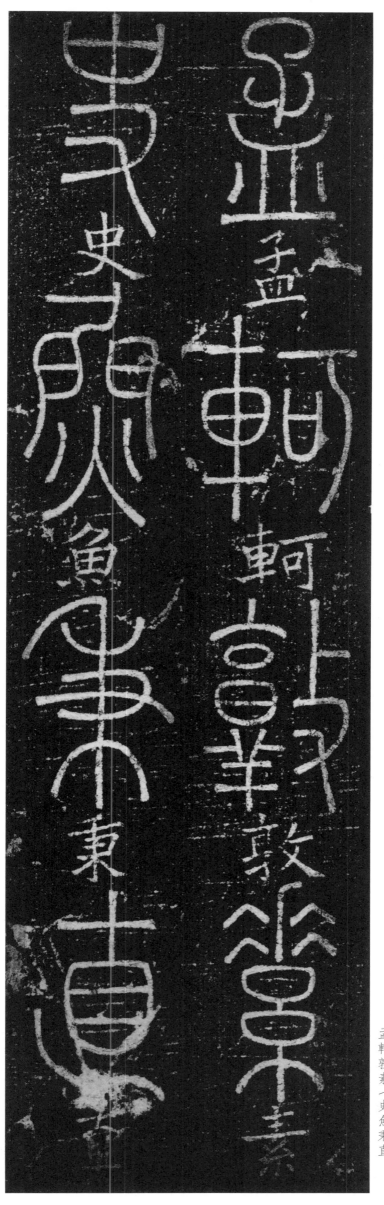

孟子

孟軻

軻

史

魚

敦

素

秉

直

85

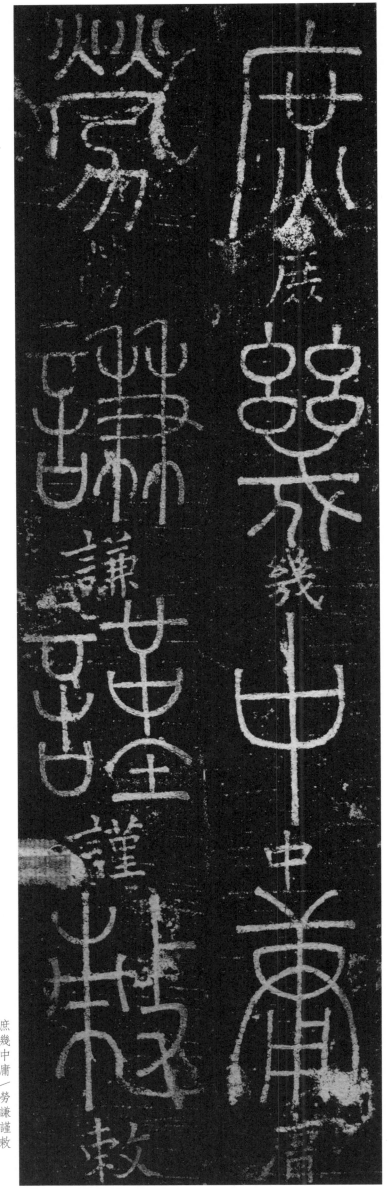

庶幾中庸一劵謙謹敕

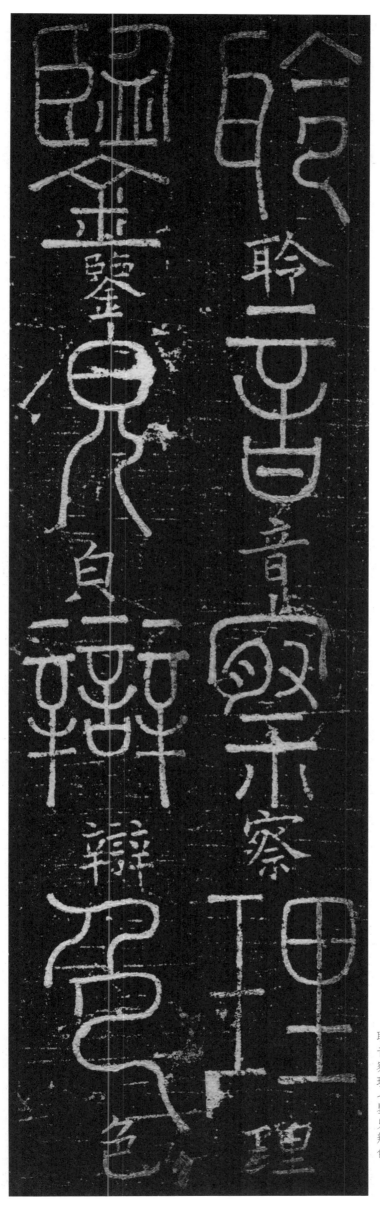

聆音察理

鑒

辯色

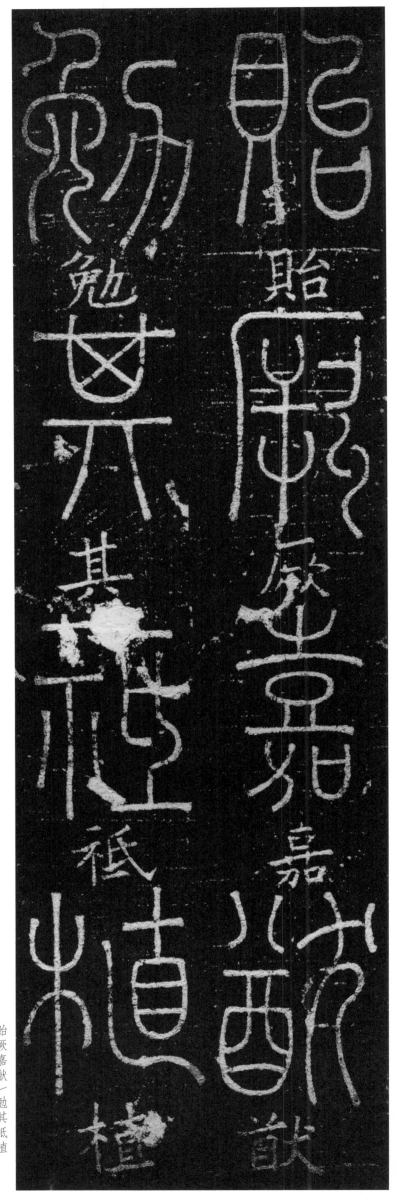

貽厥嘉猷 勉其祗植

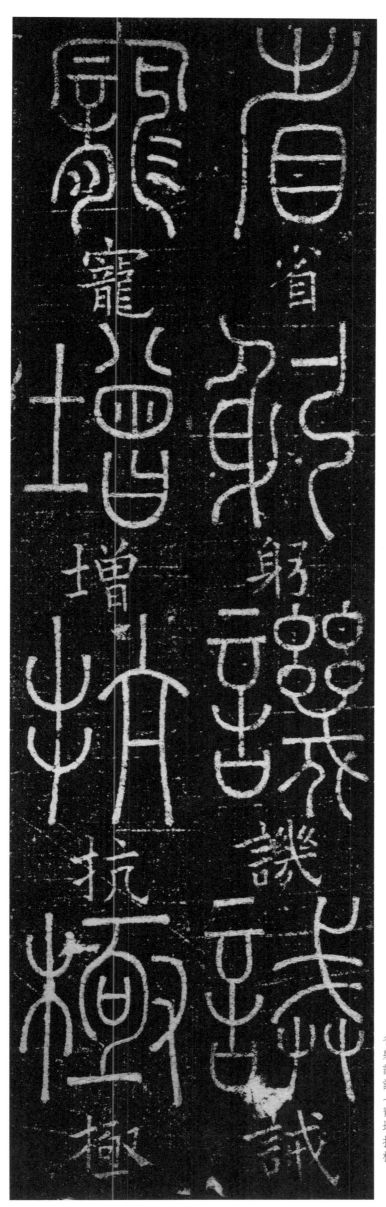

省 躬 譏 誡 一 寵 增 抗 極

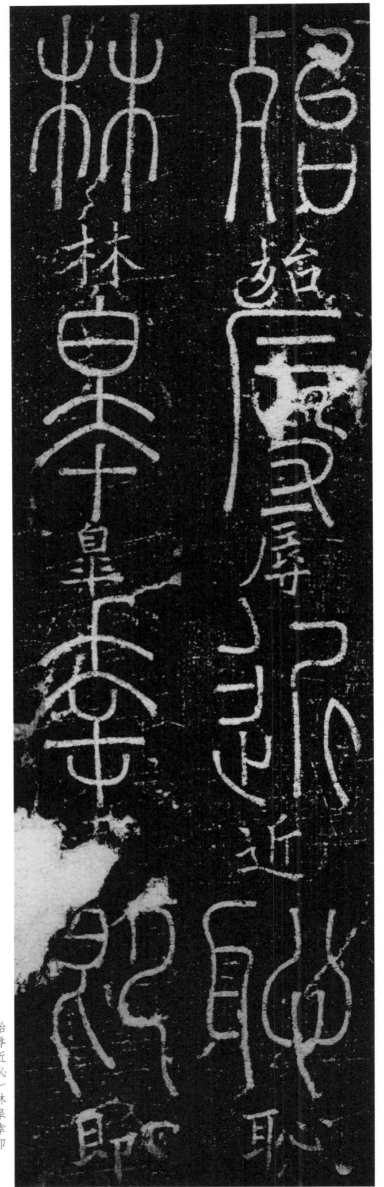

殆辱近恥一林皋幸即

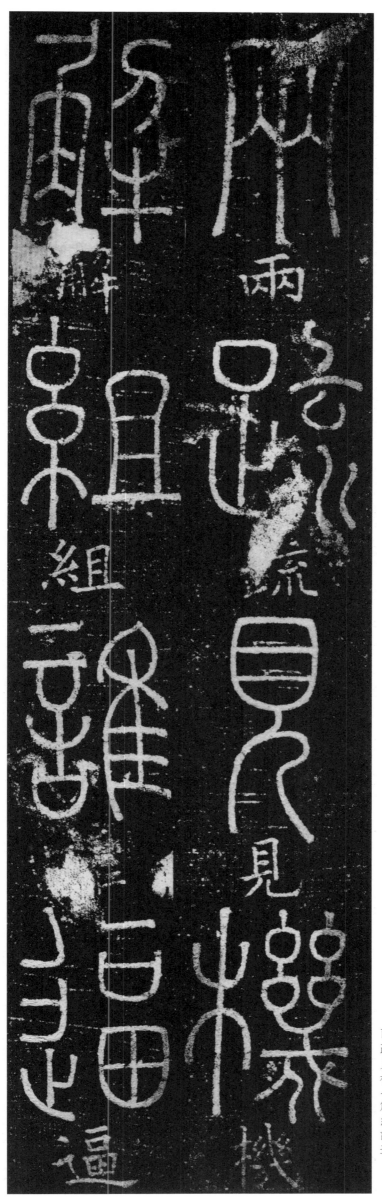

兩疏見機／解組誰逼

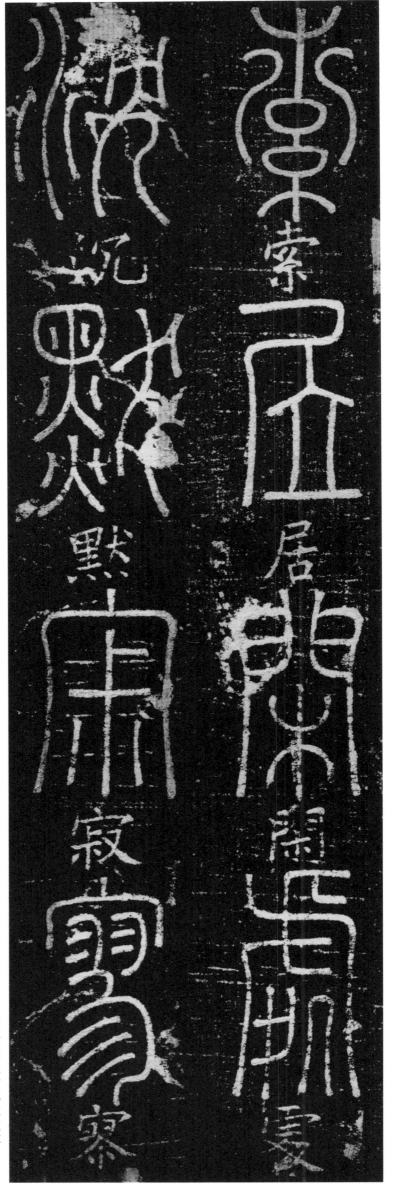

索居閑處一沈默寂寥

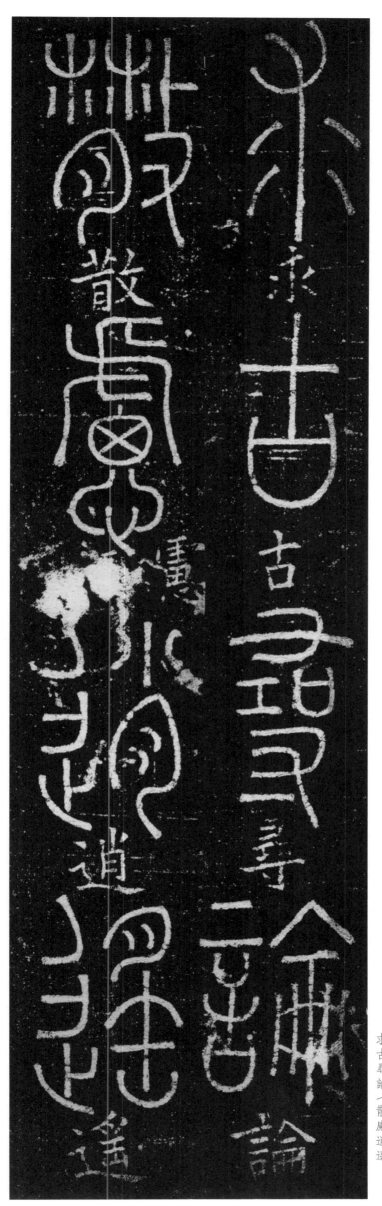

求古尋論　散慮逍遙

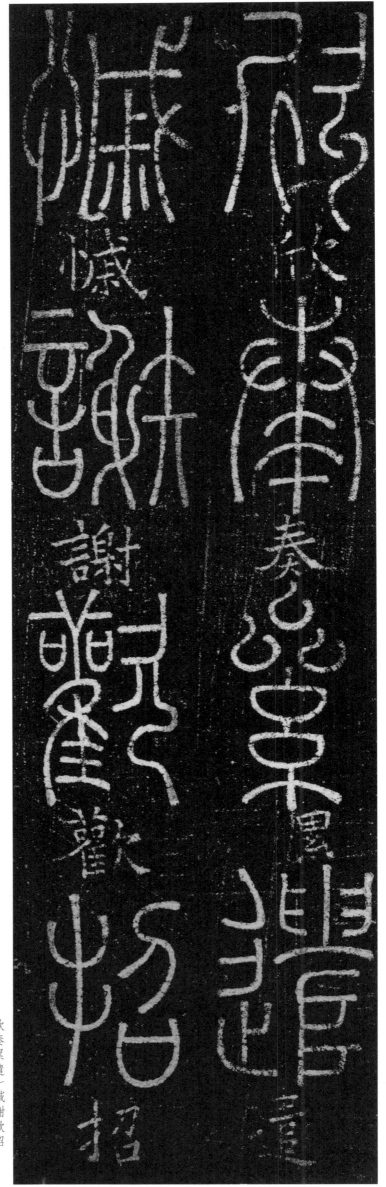

欣奏累遣／慽謝歡招

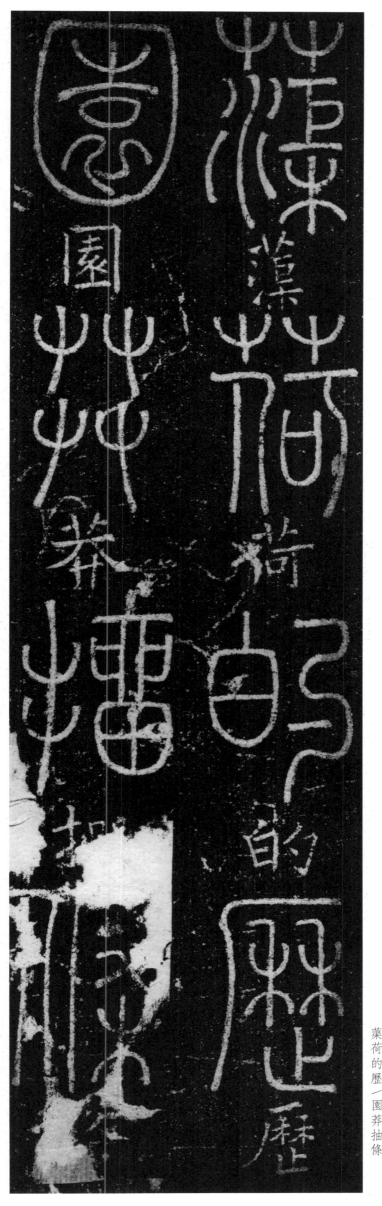

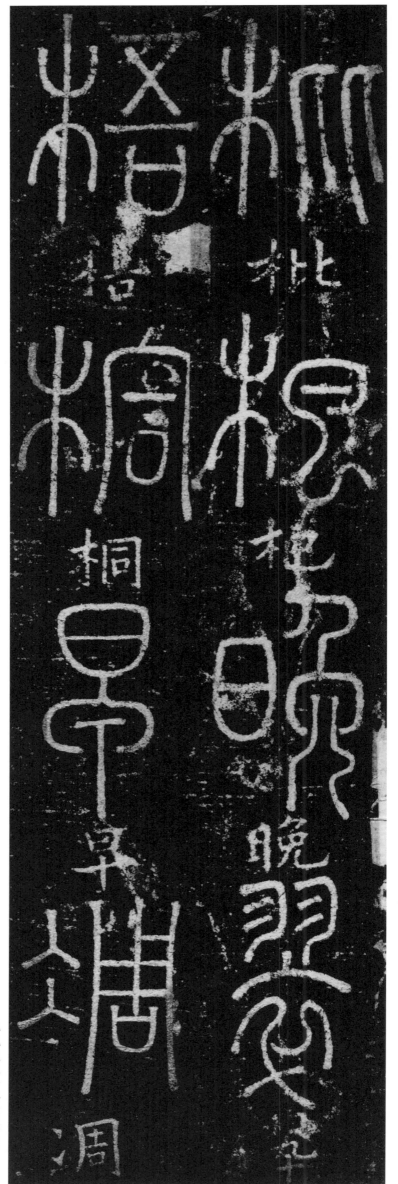

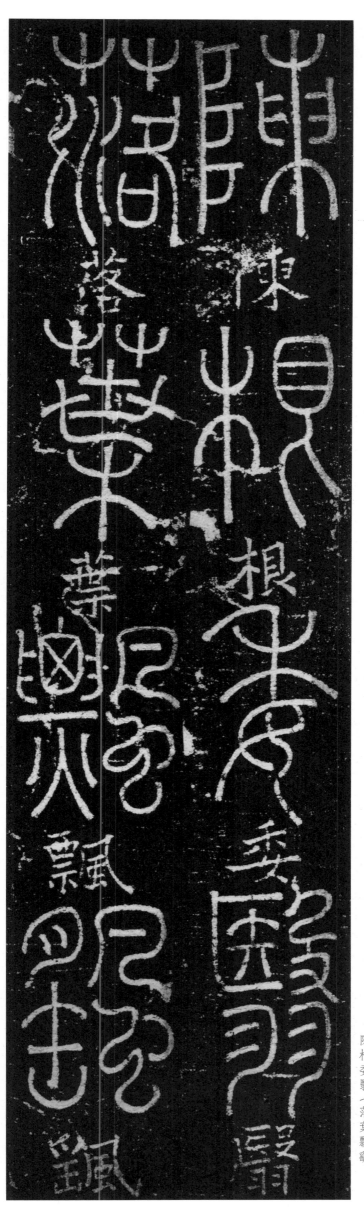

陳根委翳　落葉飄颻

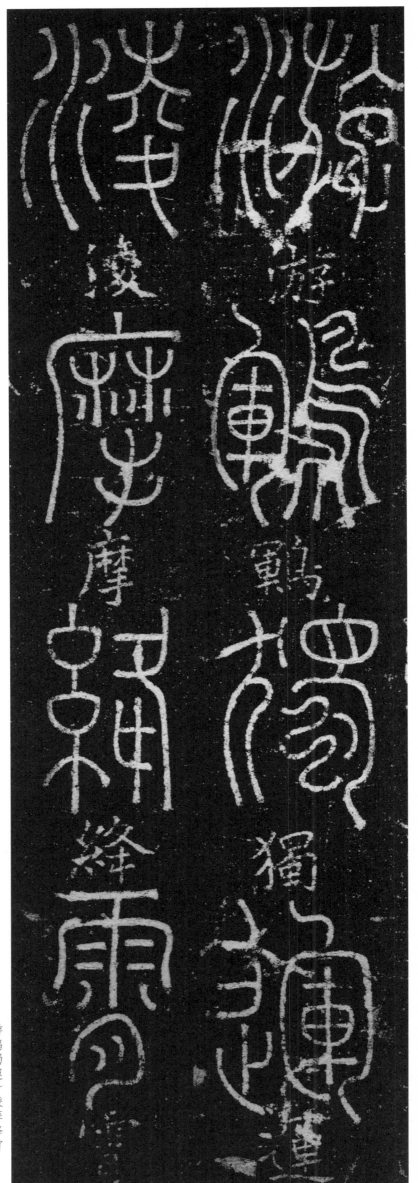

游鶼獨運／凌摩絳霄

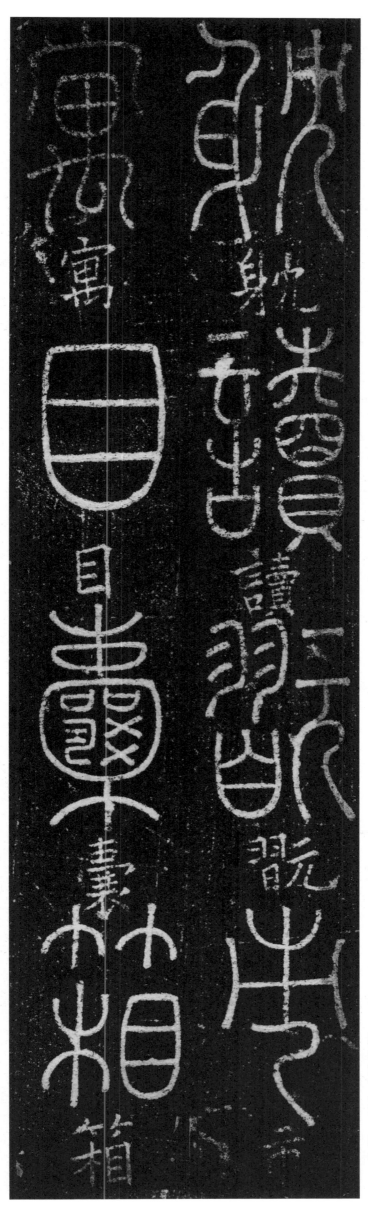

躭讀酖市／寓目囊箱

99

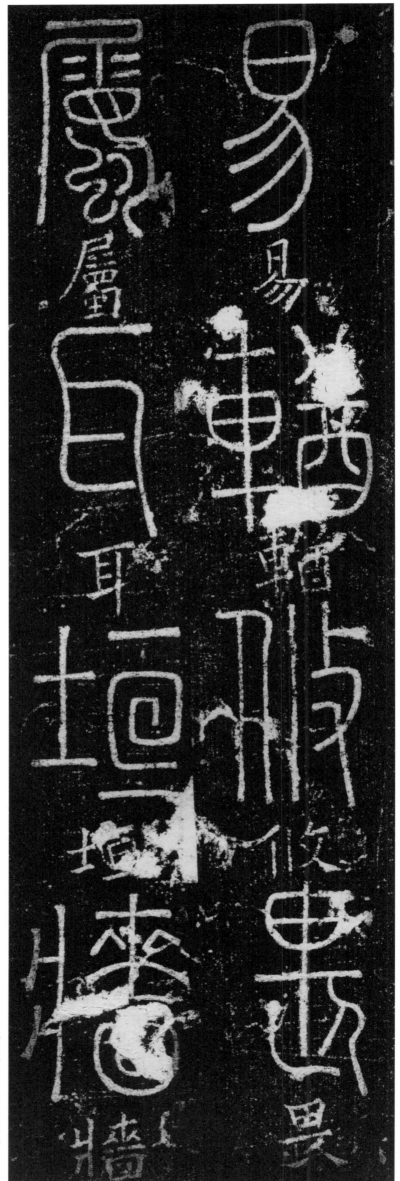

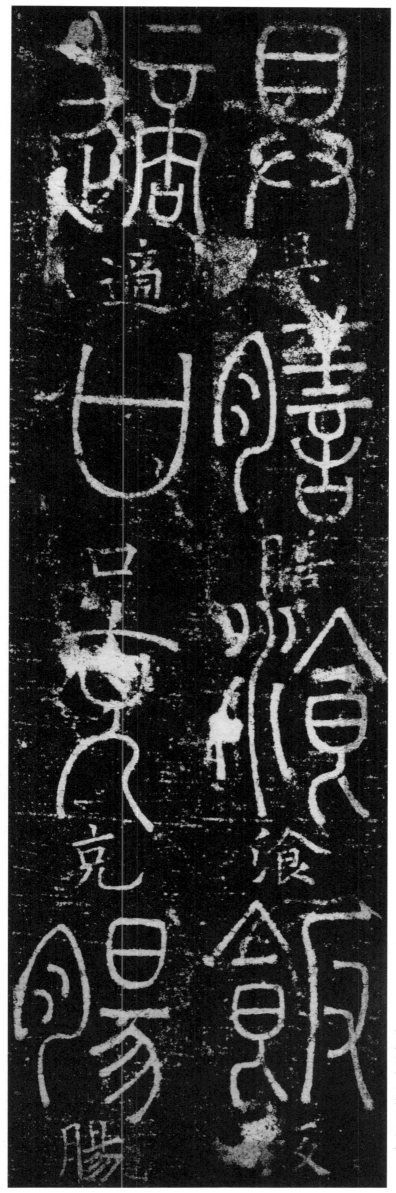

具膳湌飯／適口充腸

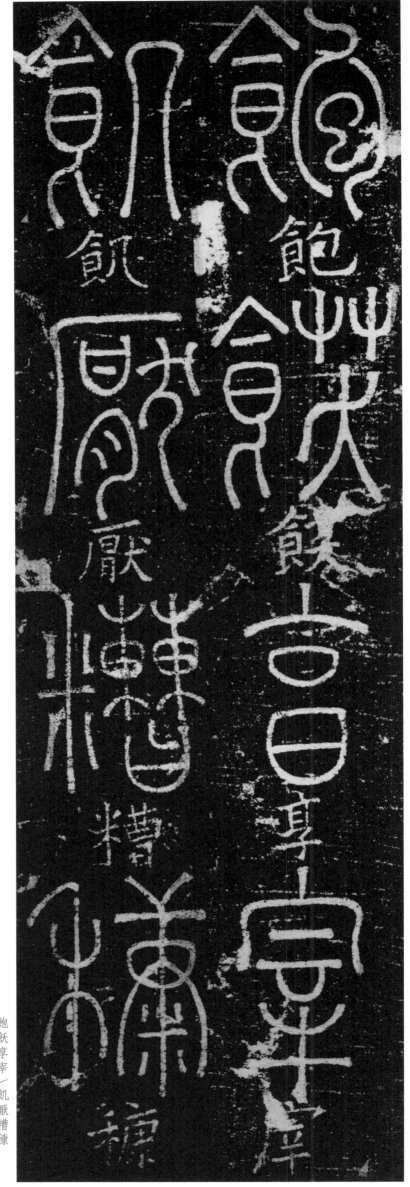

飽
饫
饎
享
宰
厭
糟
穫

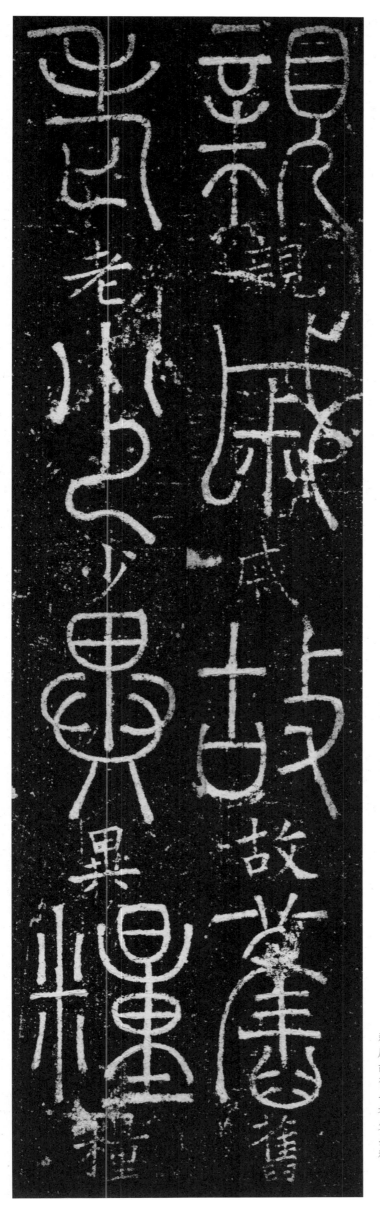

親戚故舊｜老少異糧

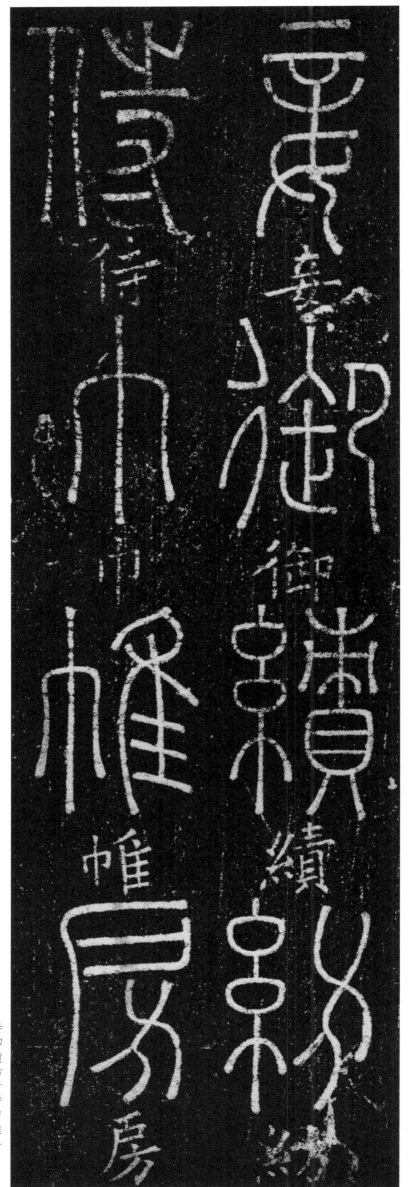

妾御績紡一侍巾帷房

御 績 紡 侍 巾 帷 房

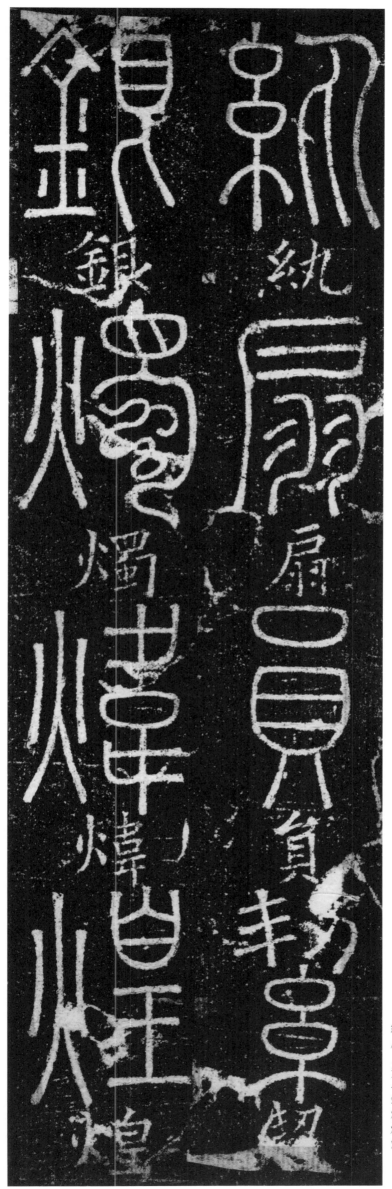

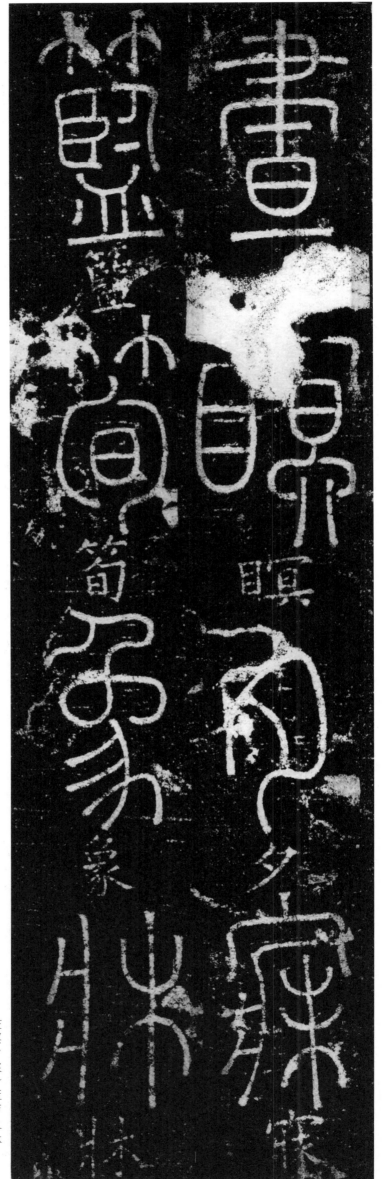

畫暝夕寐一籃筍象牀

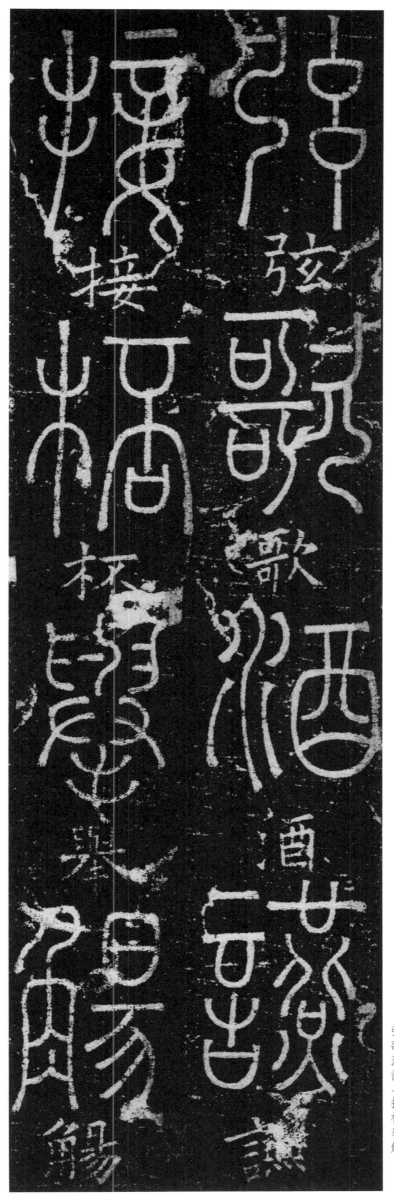

弦歌酒讌　接杯舉觴

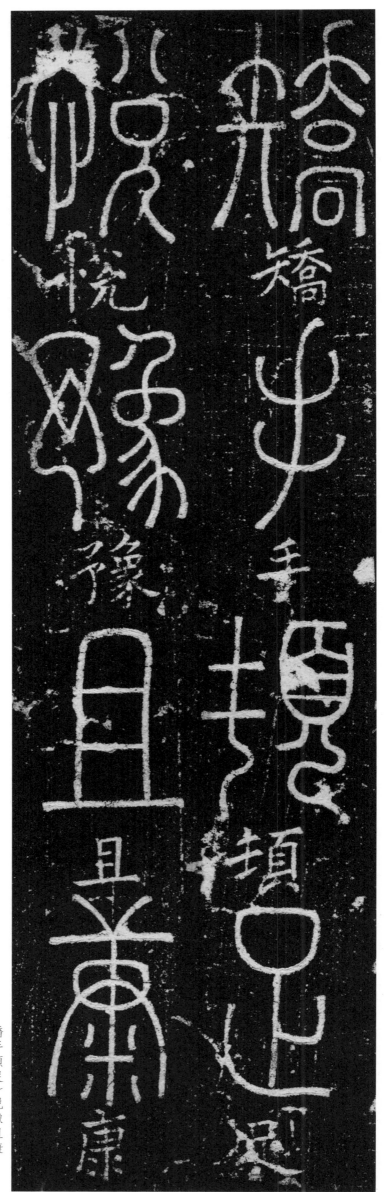

矯手頓足一悦豫且康

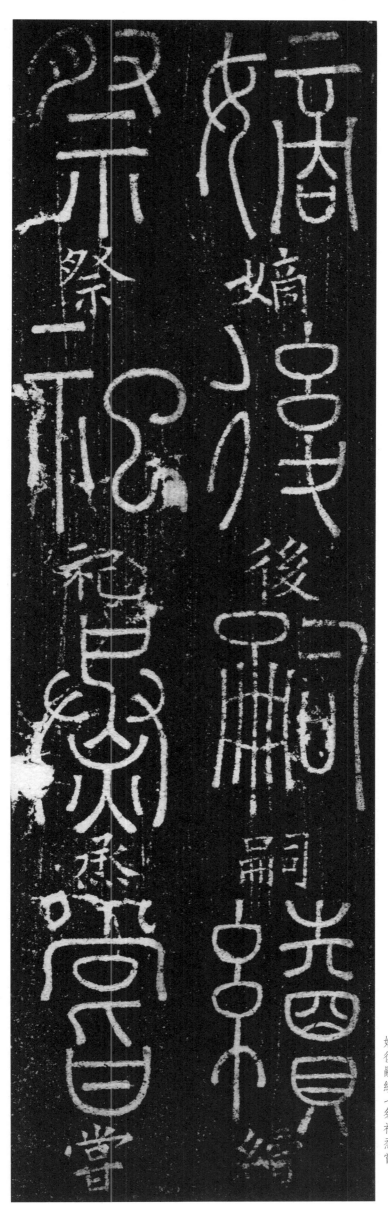

嫡後嗣續　祭祀烝嘗

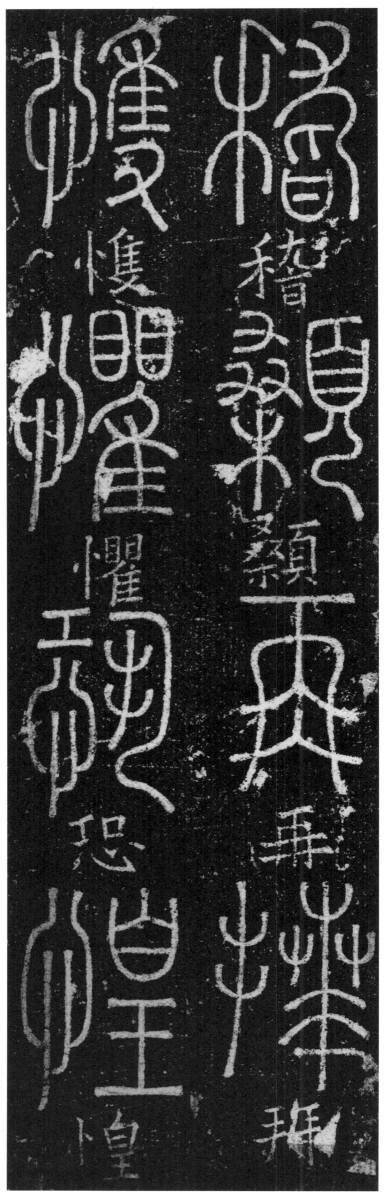

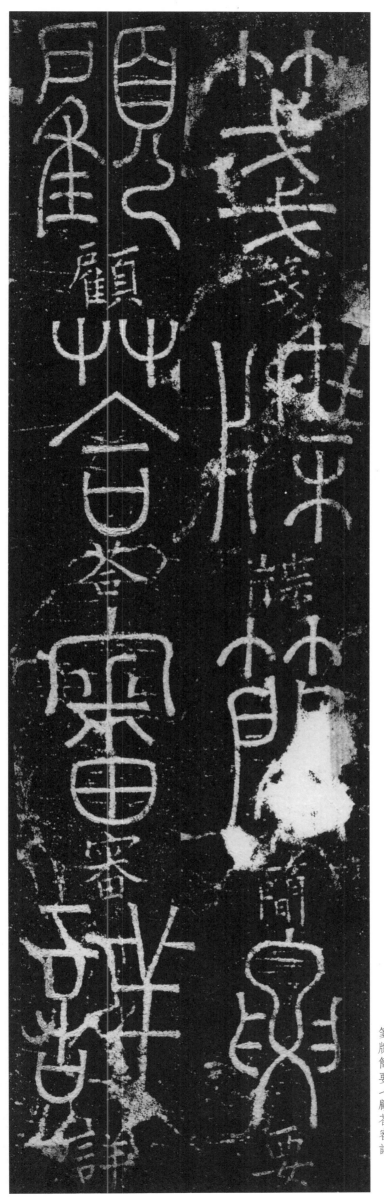

顧

荅

審

詳

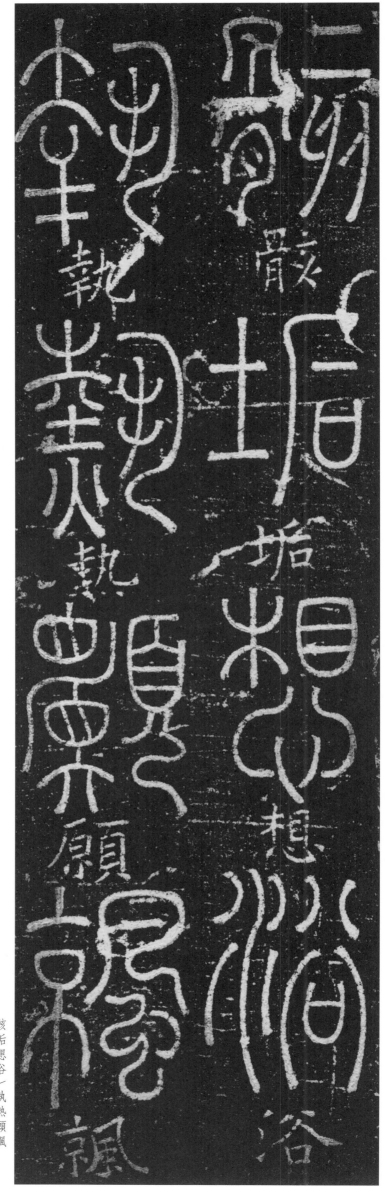

骸垢想浴一執熱願飆

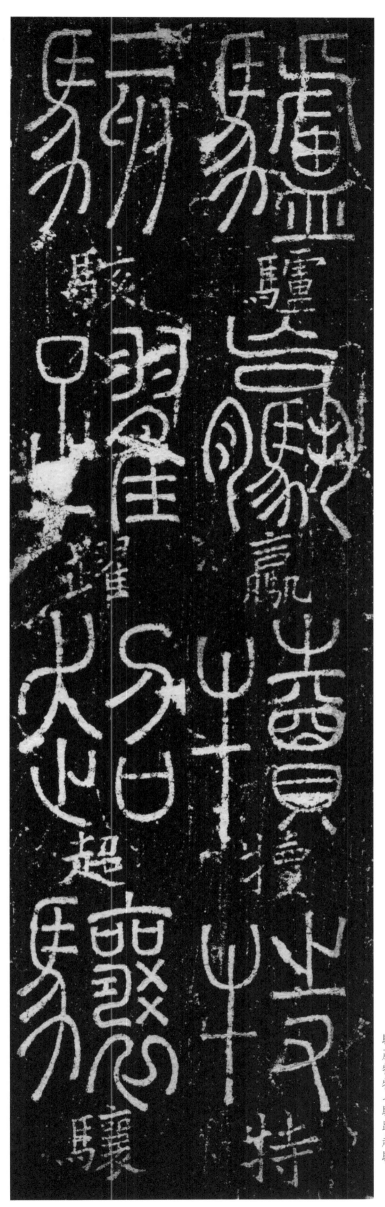

駭

躍

超

驤

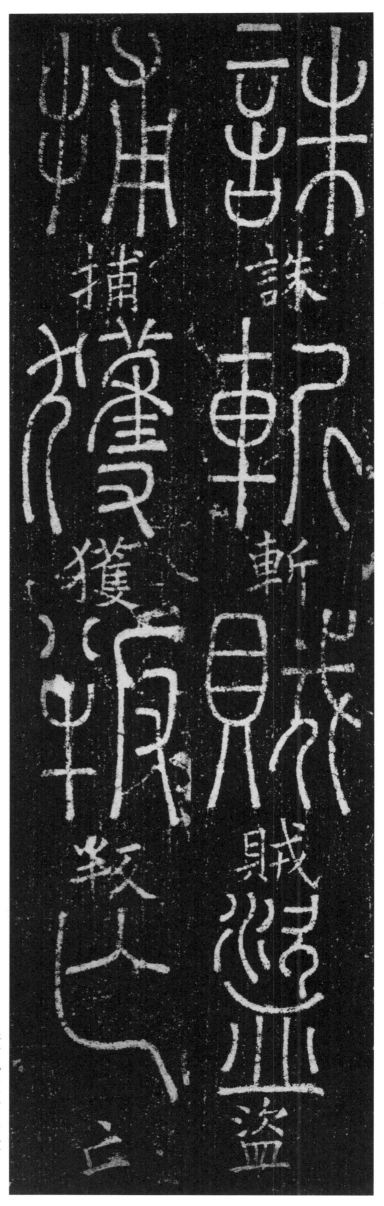

誅斬賊盜—捕獲叛亡

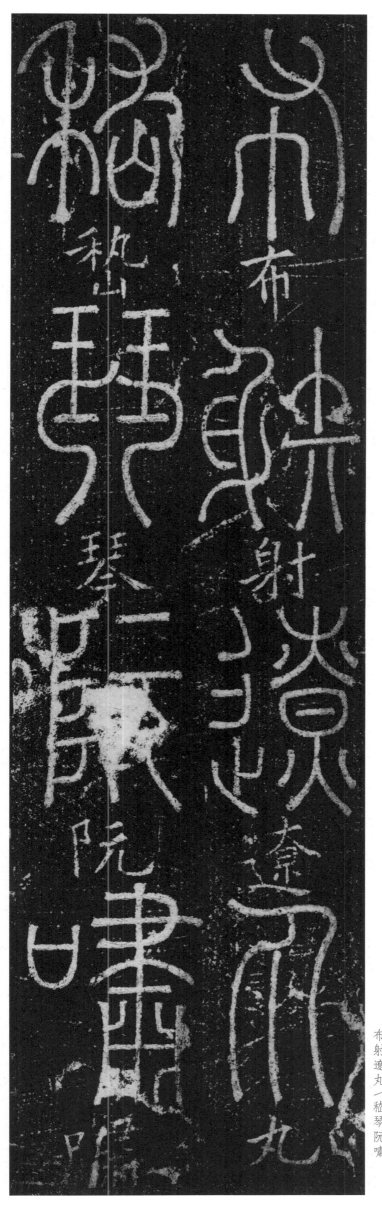

布射遼丸

嵇琴阮嘯

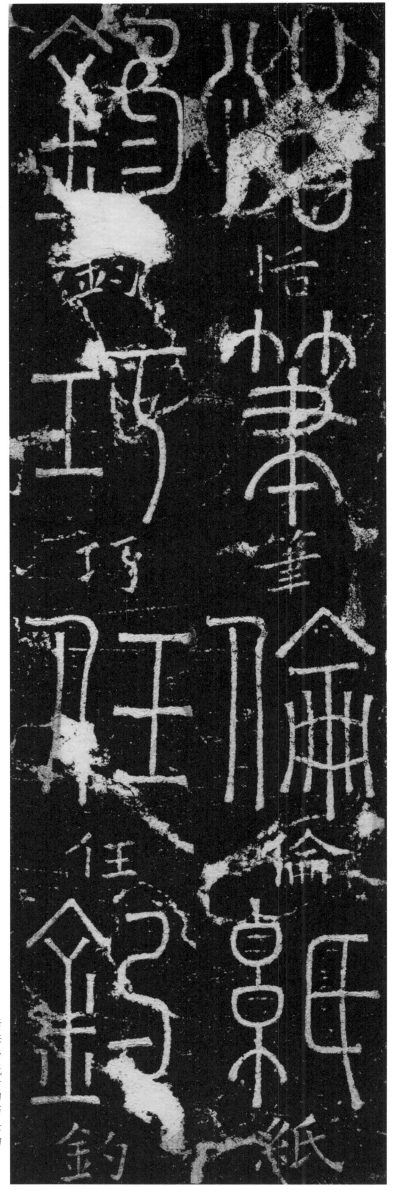

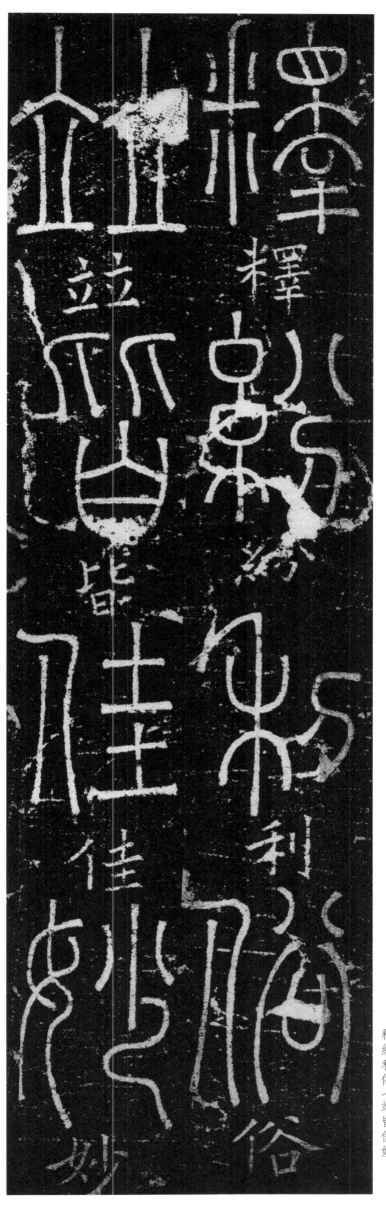

釋
紛
利
俗
一
竝
皆
佳
妙

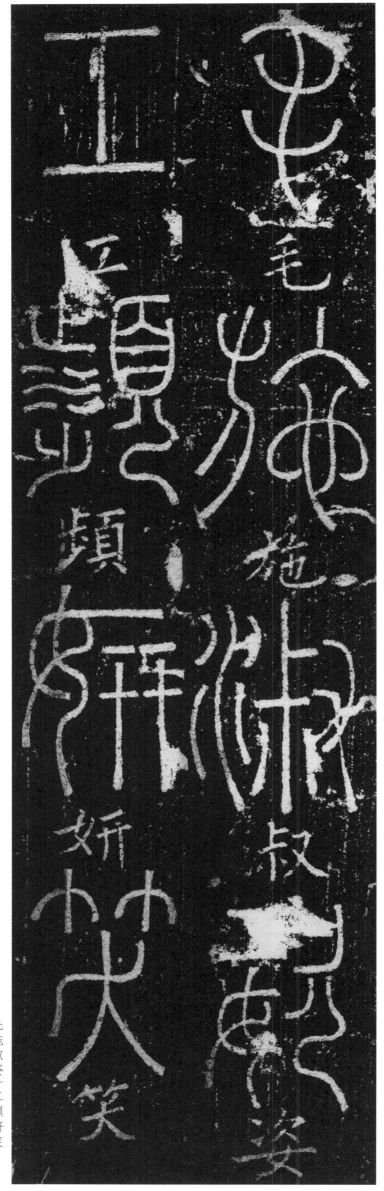

毛施淑姿一工颦妍笑

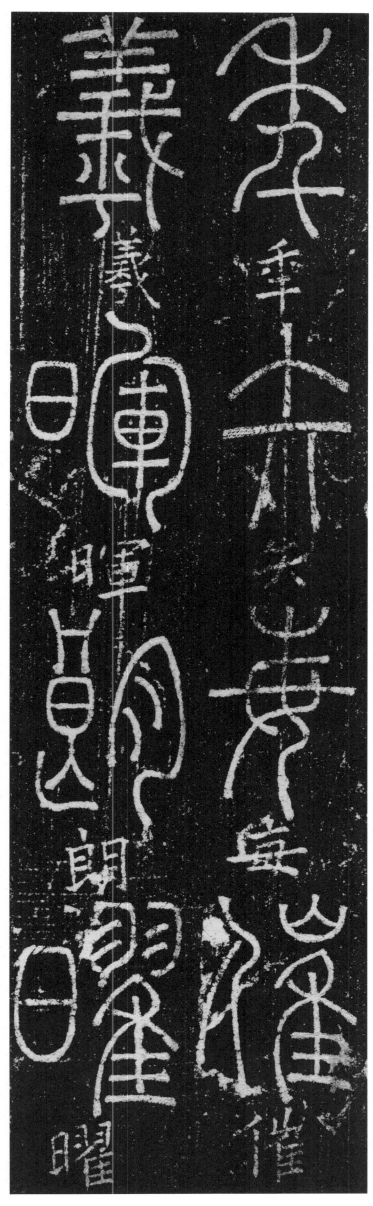

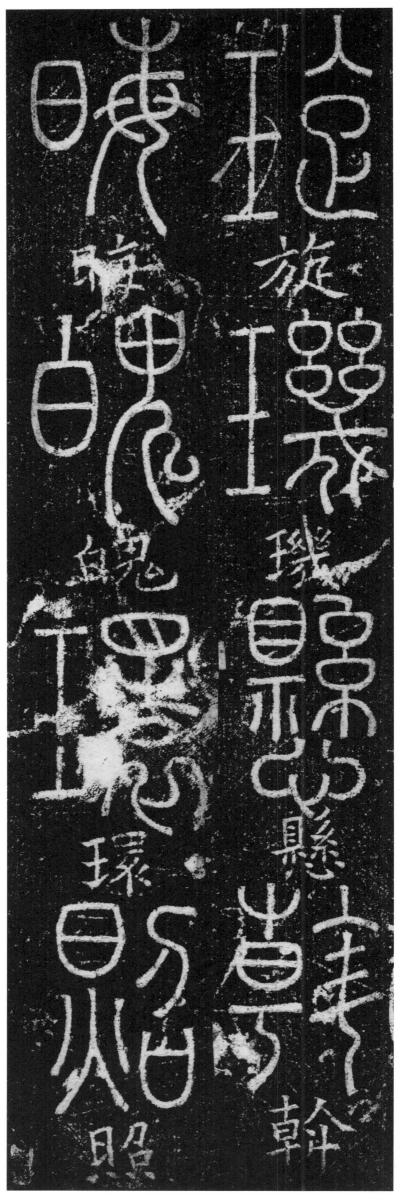

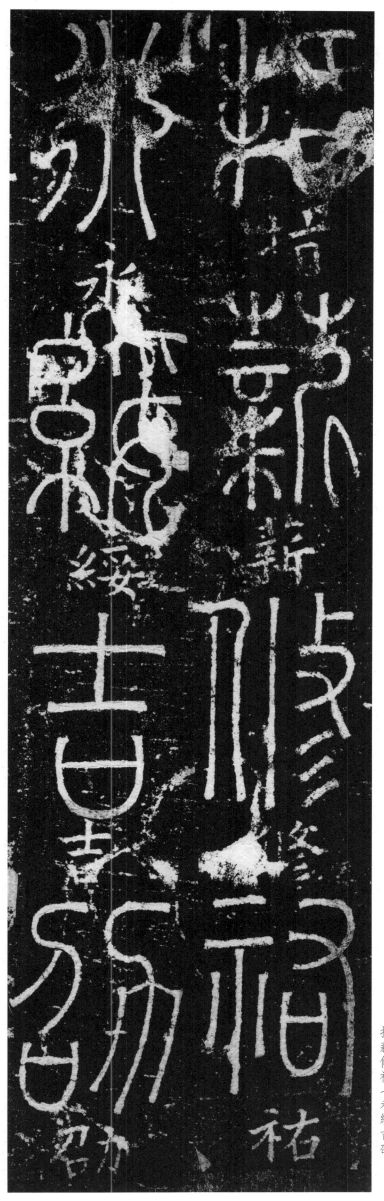

指薪修祐一永綏吉劭

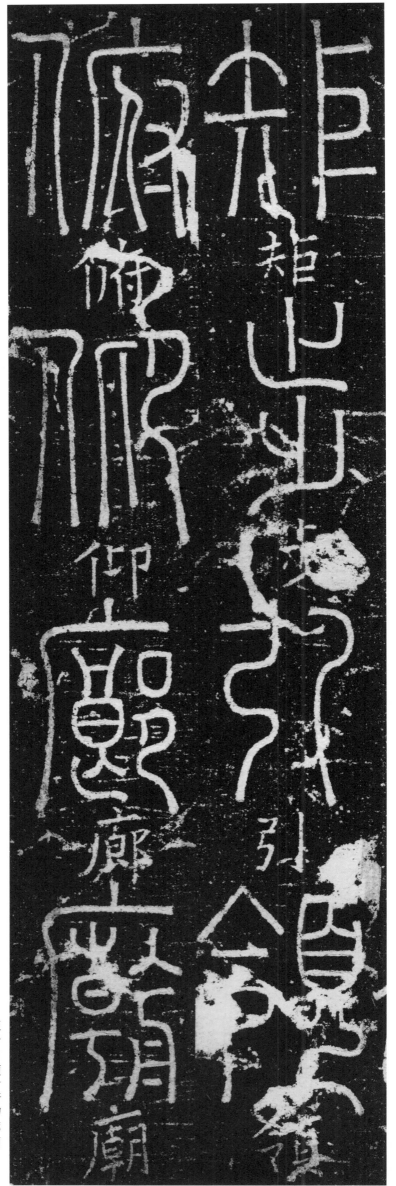

矩步引領—俯仰廊廟

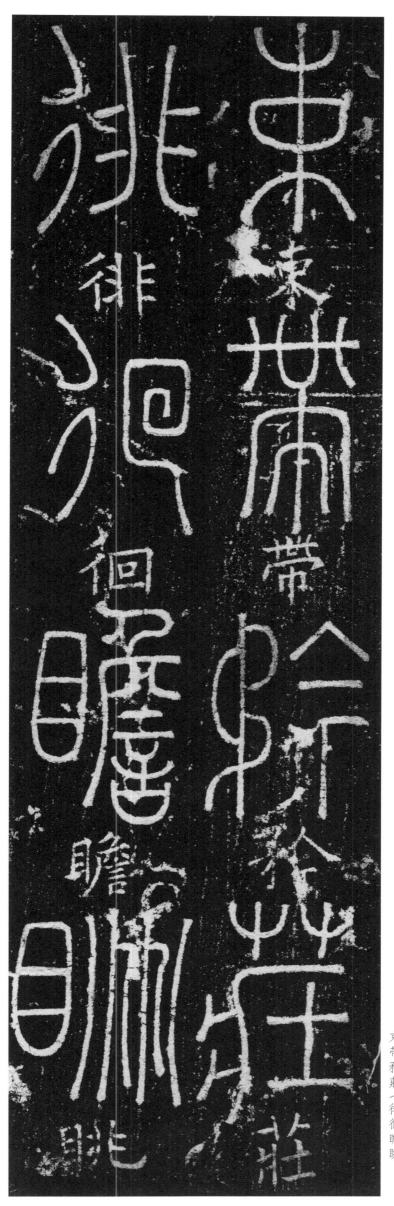

束帶矜莊－徘徊瞻眺

123

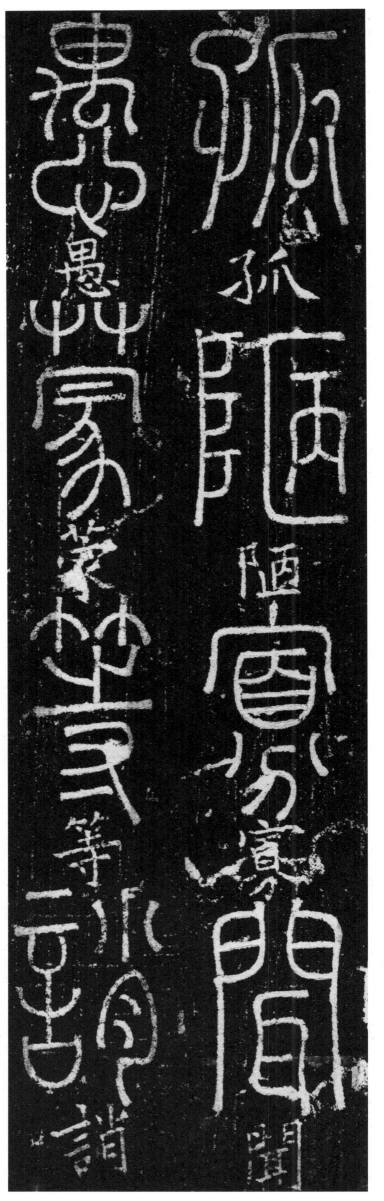

孤陋寡聞／愚蒙等誚

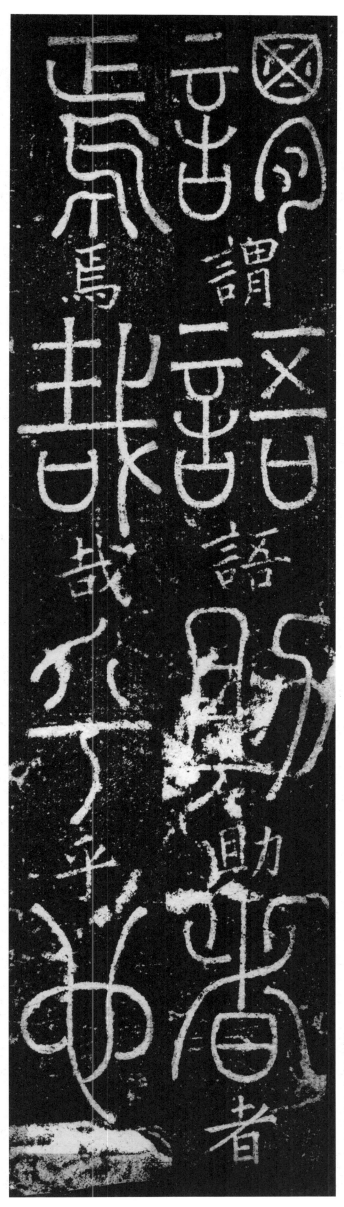

謂語助者一焉哉乎也

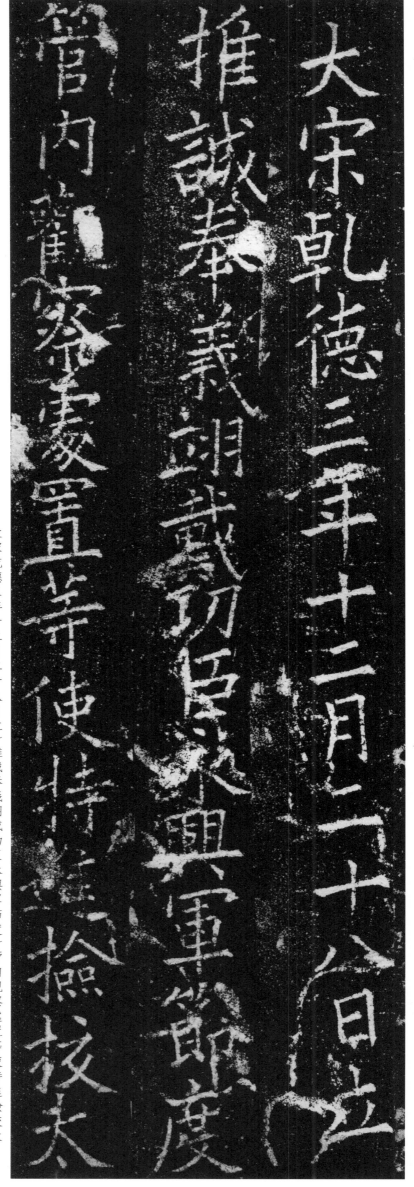

大宋乾德三年十二月二十八日立｜推誠奉義翊戴功臣永興軍節度｜管內觀察處置等使特進撿校太

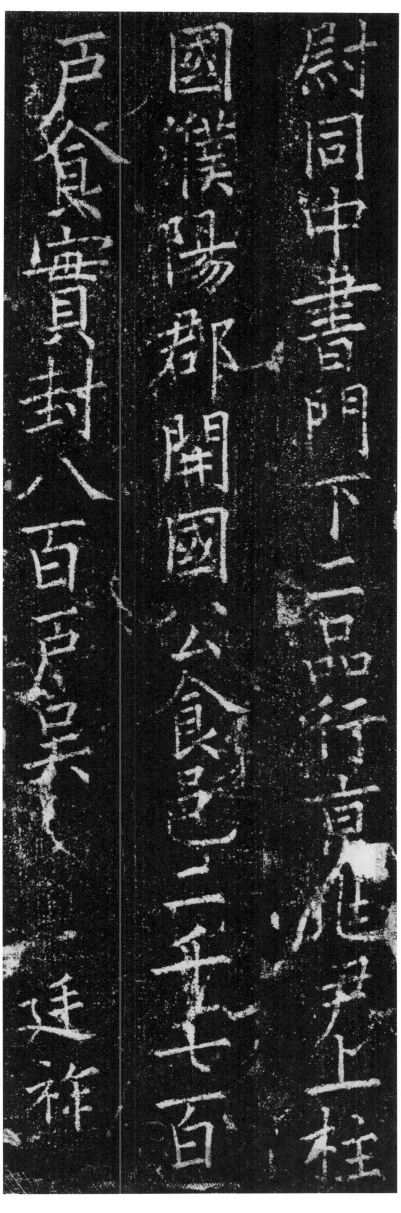

尉同中書門下二品行京兆尹上柱／國濮陽郡開國公食邑二千七百一戶食實封八百戶吳廷祚

建

簡 介

夢英，五代末、北宋初僧人，湖南衡陽人。生平事跡多不詳，活動於長安一帶，與郭恕先、陳希夷等有交游，曾受宋太宗召見，賜紫服。夢英擅書法，尤精於篆書，是宋代篆書大家，篆法祖述李斯、李陽冰，用筆圓轉，結體齊整，號稱「陽冰死而夢英生」。

夢英篆書《千字文碑》，宋乾德三年（九六五）立，吳廷祚建，現存陝西西安碑林。碑通高三百二十七釐米，寬一百零三釐米，碑文二十五行，行四十字，夢英篆書，袁正己楷書釋文。是碑章法工穩舒朗，字距寬綽，體勢長方取縱，開闔有序，結體曲繞變化，而不失圓轉流暢之美，是宋代篆書爲數不多的佳作。

集 評

是篇碑文念得全，聰明靈性自天然。離吳別楚三千里，入洛游梁二十年。負藝已聞喧世界，高眠長見臥雲烟。相逢與我情何厚，問佛方知宿有緣。（宋陶穀《寄贈夢英大師》）

夢英通篆籀之學，書偏旁五百三十九字。郭忠恕云：按《說文字源》惟有五百四十部，子字合收在子部，今目錄安有更改；又《集解》中誤收去部在注中：⋯⋯夢英因書此以正之。（宋晁公武《郡齋讀書志·英公字源一卷》）

釋夢英，號臥雲叟，南岳人。與郭忠恕同時習篆，皆宗李陽冰。有所書《偏旁字源》及集十八體書，刻石于長安文廟。（元陶宗儀《書史會要補遺·宋》）

圖書在版編目（CIP）數據

夢英篆書千字文 / 藝文類聚金石書畫館編. -- 杭州：
浙江人民美術出版社，2020.11
（中國歷代碑帖叢刊）
ISBN 978-7-5340-8401-0

Ⅰ.①夢… Ⅱ.①藝… Ⅲ.①篆書—碑帖—中國—宋
代 Ⅳ.①J292.25

中國版本圖書館CIP數據核字（2020）第191914號

策劃編輯　楊　晶
責任編輯　羅仕通
文字編輯　張金輝
　　　　　洛雅瀟
責任校對　霍西勝
裝幀設計　楊　晶
責任印製　陳柏榮

夢英篆書千字文（中國歷代碑帖叢刊）
藝文類聚金石書畫館　編

出版發行　浙江人民美術出版社
　　　　　（杭州市體育場路347號）
經　　銷　全國各地新華書店
製　　版　浙江新華圖文製作有限公司
印　　刷　杭州捷派印務有限公司
版　　次　2020 年 11 月第 1 版
印　　次　2020 年 11 月第 1 次印刷
開　　本　787mm×1092mm　1/12
印　　張　11
書　　號　ISBN 978-7-5340-8401-0
定　　價　45.00 圓

（如發現印刷裝訂質量問題，影響閱讀，請與出版社營銷部聯繫調換。）